自然生活家 22

玩色彩！
我的 草木染生活手作

張學敏 —— 著

晨星出版

Contents

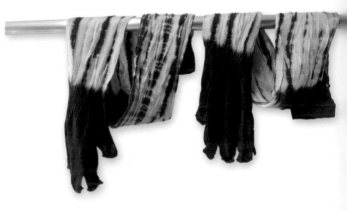

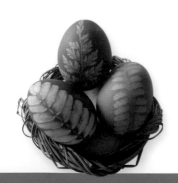

PART3
手作小學堂

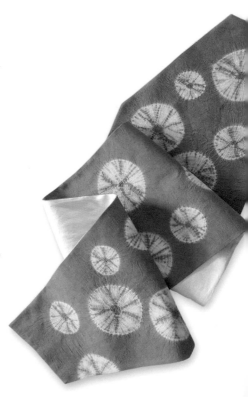

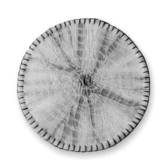

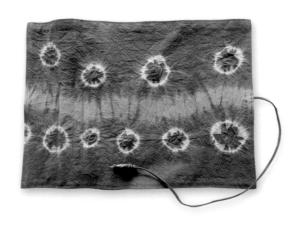

作者序

 多染多嘗試
植物會給你不同的顏色瞧

早先因為從事昆蟲生態調查，所以跑遍了台灣的山林，對許多植物從陌生到熟悉。認識植物後，彷彿在山林間多了許多朋友，知道植物們何時要開花，何時會結果，因為對植物的了解，也讓我在進入草木染的世界後更加得心應手許多。

植物的奧妙在於不同地域生長及不同時節會產生不同變化，曾經有北部的染色同好在冬天染福木，結果始終染不出所需的黃色，得由中南部的同好快遞福木北上，因此從事天然染色的人，得清楚知道何時該取染材，並且配合季節染色。

植物可染色的部位分為花、果、根、莖、葉及種子，有的植物全株可用於染色，其中又可區分為枝葉和樹皮能夠染出同色或者不同顏色的差別。舉例來說，像是相思樹的假葉可染出土黃色味，但樹皮卻能染出紅豆沙的顏色，而樹幹則能染出褐色味，因此染色色票資料的整理相當重要。

平常在住家附近散步、爬山時，都會習慣性觀察環境周遭有什麼植物，且會隨身攜帶塑膠袋，一看到有成熟的染材果實可摘採時，便會進行採集作業，例如到台中大坑步道去爬山，發現了一棵結實纍纍的大青，當下便跟植物溝通一下，動手採集其成熟果實。由於果實成熟的時間點不同，因此我會配合果實的成長時間來安排爬山運動的機會，如此一來，既能夠健身又可採集染材。

然而特殊染材則需知道其生長在何種環境，若是遇到颱風天過後便要去關心一下，看老天爺是否有送禮物來。我就曾經在 94 年的颱風過後，在霧峰省議會那些被風連根拔起的 5、60 年老樹身上，收集到許多墨水樹的幹材及大葉桃花心木的幹材。

舉凡庭園中的花草樹木皆可作爲草木染的染材，而生活周遭的種種事物是永遠的題材，這些身邊的小事物不斷地在發生及改變，只要願意靜下心來認眞去體察，或許就能成爲自己的創作題材。以我自己爲例，因爲很喜愛欣賞台灣各地的紅磚牆，在牆角下、隙縫裡努力生存的植物就引發了我的興趣，紅磚牆一直都在，但植物卻來來去去，生生不息，於是紅磚牆與植物的關係便成爲我經常創作的素材。

　　我的染織技術札根來自於簡玲亮老師及馮瓊珠老師，兩位老師對染織工藝的執著深深影響了身爲後進的我們；老師要求染織的每道工序得按部就班，不可躁進或省略，且要對植物存著尊敬心，植物才會回報其美麗的色彩；草木染色工藝基礎理論更需深植於技法中，互爲印證應用，對產品的品質講究，才能激發我們工藝人的永續精神。而染織之路得以持續不間斷，則要感謝國立台灣工藝研究發展中心的黃淑眞老師時時給與我練習的機會，鼓勵我多創作，教導我如何待人處事，不放棄任何機會。我也稟持著老師們教導的技術與精神，傳承下去。

　　在草木染的世界走過十年寒暑，兩年前就一直想將所學整理成冊，所以當出版社上門洽談時，只管答應了，實際執行後才發現困難重重，幸虧有攝影及設計背景的好友陳岱鈴幫忙，一路完成植物及手作的過程拍攝，使得本書有機會問世。

　　對於初次想要接觸入門草木染的朋友，不妨隨著本書的示範內容一起動手作，多染多做，相信植物會給各位好色看的，不要想太多，「做，就對了。」與朋友們分享！

Part

1

認識草木染

淺談草木染

草木染是採集植物的花、果、根、莖、葉及種子爲染材，萃取它的汁液來染在天然纖維上。植物體內本來就含有色素，只是大部分的植物色素容易因氧化而被分解消失，植物若所含的色素能夠與纖維做結合，或是經由媒介再與纖維結合後，所呈現出的顏色色素濃郁穩定且堅牢度佳，就將其歸類爲「染料植物」。

「染料植物」中，有一些植物的某個部位其色素特別飽和，且與纖維的結合能力強、久置固色性佳、摩擦堅牢度高，或可被乾燥使用，因而最常被拿來用於染色，我們將它歸納爲「傳統染料植物」，像是檳榔、薯榔、相思樹、烏桕、福木、蘇木、楊梅、大青、木藍、石榴皮、山黃梔、茜草根、洋蔥皮、黃蘗、薑黃、果樹等。有些染材不易取得或非本土的植物染料，也可在從事批發的中藥行購買。

所有的植物皆含有色素，差別只在於色素的多寡，以及染出的顏色是否爲自己所喜愛，因此若要發展產業，就得十分了解植物的特性及染料成分。例如早期嬰兒的尿布、紗布衣都是以薑黃染過再使用，因薑黃有消炎殺菌的藥效，可使嬰兒不易感染疾病。台灣由南到北，從平地到高山，因地域性及海拔不同，可利用的染料植物非常多，但直接取自生活周邊的現有植物來染色，不僅方便又具地域性專有特色。

季節的交替、氣候的變遷、環境的改變，這些因素不僅影響了我們，連帶的也影響了植物。多年從事草木染的我們可以知道自己慣用的染材植物大約何時會落葉、何時會開花或結果，但這兩年來發現植物常在不該開花的時間開花，該結果的時間不結果，植物怎麼了？想傳達什麼訊息呢？這是非常值得我們所有人省思的議題。此外，植物無條件地提供我們所需，我們也必須延續其生命。採集木本植物時不可連根拔起，只能修剪所需的分量；除非是一年生的草本植物才可連根採集，像是大花咸豐草、小花蔓澤蘭等。了解植物的生長特性再做採集，才是尊重植物且延續其生命的表現。

染材取得及收藏

1. 取得方式

●戶外採集

生活周遭有很多植物都可以萃取顏色，公園及校園內可以收集剪下的枝葉，或因颱風而倒下的枝幹，自然落下的大葉欖仁葉及一些果實種子。

近郊踏青時，隨身攜帶袋子，可收集野生的龍船花及大青的果實。

公園內滿地紫紅色的大葉欖仁落葉，掃一掃就可收集到一大袋。

夏天的山區經常可見野生的龍船花結滿靛藍色果實。

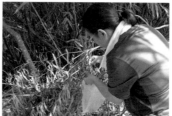

隨身攜帶袋子，隨時都可收集染材。

對於所需要的染材，要記錄其生長的地方，以便日後採集。

Point 採集工具

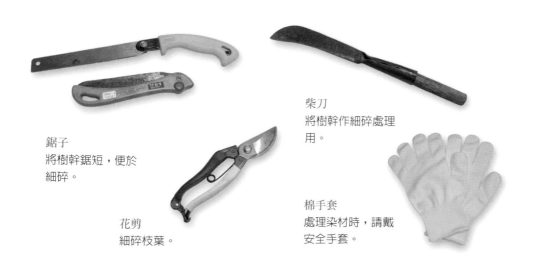

鋸子
將樹幹鋸短，便於細碎。

花剪
細碎枝葉。

柴刀
將樹幹作細碎處理用。

棉手套
處理染材時，請戴安全手套。

●中藥行

不易取得或不在本土生長的染料植物，則可在中藥材行（批發商）購得，如蘇木、茜草、石榴皮、五倍子、紫草、黃蘗、紅花、槐花米等。

●特殊產地

農田、果園、菱角與蓮子產地都是很好收集染材的地方，農民通常會在休耕的農地上種植萬壽菊以作為綠肥用，花期過後，便會進行機器翻土，因此可在翻土作業之前先採集花朵染色；果菜市場或是大賣場則可收集到廢棄不用的洋蔥皮。

●自行栽種

大部分的染材植物皆適合庭園栽種，如香草植物、薑黃、胭脂、山黃梔等，兼具賞花、賞果及染色等優點。

花海結束後，在翻土作業前把握時間採收萬壽菊。

市場買來的洋蔥，剝下的外皮就是染材了。

2. 收藏處理

●自然風乾法

剪回或拾回的生鮮染材，盡可能在通風有熱度的地方陰乾，若是天氣不佳時，可配合使用電風扇或除濕機，使其乾燥後仍保留生材的原色，減少日後染色的變因。乾燥後的染材，用麻布袋或黑色袋子打包，收藏在陰涼處，且在袋口用布或紙寫上染材名，以便日後管理。時時關注收集的染材狀況，尤其在梅雨季過後，要拿到室外通風除濕，以免發霉。

●殺青乾燥法

山黃梔果實、紫膠採回後，用 80℃ 的熱水快速殺青，去除蟲子後鋪平在盤子或地上，讓它自然乾燥，並且一段時間就要翻面，避免潮濕發霉。

收藏的染材，記得標註染材名稱，以便日後管理。

生鮮染材要陰乾製成乾材，一定得徹底乾燥後再收藏，否則容易發霉。

●冷凍保鮮法

龍船花及大青的果實，無法一次採集到可以染色的數量時，可先將其打包置於冷凍庫中，待收集足夠數量時再一同染色。

●土埋保濕法

薯榔往往都需請專人上山去採集，一次的數量至少都會有 20 ～ 30 公斤以上，短時間無法使用完畢，可用保麗龍盒或塑膠盒，將薯榔放入後，置入可蓋過薯榔的土或培養土，以保持其濕度，如此薯榔便可繼續生長，薑黃亦可以同樣手法處理。

未使用的根莖類染材，可埋入土裡保濕，如薯榔、薑黃等。

平時所收藏乾燥的染材，偶爾也要拿出來再次日晒除濕。

草木染料的分類

草木染料可依染後所呈現在纖維上的色彩，分成單色性染料與多色性染料。

●單色性染料：纖維不需經過媒染即可直接染著上色，但若與不同媒染劑結合後再染色，染出的色相是單一的，只會有明度、彩度的不同而已，這類的植物有藍草、紅花、薑黃、黃蘗、山梔子、胭脂等，這些植物染料屬於直接性染料，特性為色彩鮮豔、容易染著上色但堅牢度不佳，但可以多次複染來增加堅牢度。

●多色性染料：纖維與不同媒染劑結合後再染色，染得的顏色除明度、彩度不同外，染出的色相也會呈現兩種以上，這類的植物有洋蔥皮、福木、楊梅、檳榔、薯榔、石榴皮、紅茶、相思樹、茜草、蘇木、五倍子、墨水樹、果樹等。這些植物染料的特性為色調較濁、色彩較不夠鮮豔。

草木染材比 被染物與草木染材之間的對應比例，稱之為「染材比」。		
	被染物	染材
〔乾燥類〕中藥材、不含水分的染材	1	1
〔特殊類〕薯榔	1	2
〔生鮮類〕含水分的染材	1	4
〔草本類〕可連根拔起的草類染材	1	8

纖維的染前處理

　　草木染色的材質主要以天然纖維為主，化學纖維難以染著上色，而尼龍纖維雖易染著上色，但也會因染色未染至纖維內而容易褪色。

　　天然纖維又可分為動物性纖維與植物性纖維，在未處理前，都含有雜質或絲膠，染著效力較差，所以染色之前得依纖維的材質選擇適合的染前處理方式。

●植物性纖維

　　特性為耐鹼不耐酸，其纖維用火燒，能完全燃燒成灰且無臭味。這類的纖維有棉、麻（亞麻、苧麻、大麻、黃麻、瓊麻）、芭蕉、鳳梨、葛等。染色時需要以媒染或多次複染來增加其堅牢度，且對於染著力或色穩定度不佳的染材，可以在染色前先用媒介染料打底，如：五倍子、石榴皮、九芎等植物。

●動物性纖維

　　特性為耐酸不耐鹼，其纖維用火燒並不會完全燃燒，且會有一股蛋白燒焦的味道。這類的纖維有羊毛（山羊毛、羊駝毛、綿羊毛）、蠶絲（家蠶、柞蠶、天蠶）等。染色時因纖維富含蛋白質，且植物染液大多偏酸，易染著於動物蛋白纖維，所以吸色效果佳、穩定度高。

　　購回的天然纖維含有雜質、油污或絲膠，需用精練劑及洗劑加以「精練」去除乾淨，並讓纖維膨潤增加染色時的染著力。

　　植物性纖維所使用的精練劑為氫氧化鈉（俗名苛性鈉）、碳酸鈉，使用量為被染物淨重的 1% ～ 5%，由於氫氧化鈉為強鹼，加水攪拌時，水量為鋼杯的八分滿，且需處於通風處，預防吸入性嗆傷；而動物性纖維所使用的精練劑則為碳酸氫鈉（又名小蘇打），使用量為被染物淨重的 1% ～ 5%。

　　另外，洗劑（不含螢光及香精添加物的中性洗劑）的用量以水 1 公升加 0.5g ～ 1g 為計算方式。

纖維在染前處理或染色工程前都得先泡水打濕，且在過程中都得使用到水，染色中水之用量多寡稱為「浴比」，浴比計算為被染物淨重的 20 倍～ 80 倍以上，一般棉、麻布其所需的浴比約 30 倍左右，而輕薄的布料或蠶絲布則所需浴比約 60 倍以上；原則上就是讓被染物於水中可輕易的被攪動即可。

草木染色與媒染劑

媒染劑的功用為「發色」及「固色」。有些染材的發色不佳，或是與纖維的染著力不好，所以需要藉由溶於水的媒染劑來當作媒介，讓浸泡過媒染劑的纖維與色素結合，使其發色安定不易氧化褪色；或是使用不同的媒染劑，可以產生不同的顏色變化。

媒染劑有天然與合成兩種。泥漿或鐵漿中含有鐵的成分，有些地下水或河水則含有鋁、鈣、鐵等金屬離子，而稻草灰汁或椿木灰汁也含有鋁的金屬離子，石灰則含有鈣的成分，也可自行用生鏽的鐵加糯米醋煮出鐵劑，這些都是天然的媒染劑；而在化工行可買到試藥級的醋酸鋁（或明礬粉）、醋酸銅及醋酸鐵等合成的媒染劑。

將媒染劑溶於水中製成「媒染液」後，便可進行「媒染工程」，而染色的濃度可藉由媒染液與染液濃度來調整。以動物性纖維來說，淡色的媒染劑為被染物重的 1%～ 5%，中濃度則是 5%～ 10%，若是參加展覽的染色作品，才可能需要用到重濃度 10%～ 20%，但使用濃度過高時，容易造成作品的纖維傷害易裂。若是植物性纖維其媒染劑濃度則為動物性纖維的 1.5 倍。

染色工程的步驟

　　將染料加壓或是塗抹在纖維上，使染料固著而呈現顏色，或是將纖維浸泡於染料溶液中，使色素染著固定在纖維結構裡，而呈現出色彩的技法稱為「染色」。而草木染色最基本的染色技法是以浸染為主，且是熱染，但會因染料成分的不同而有一些特殊染法，如紅花、藍染是冷染，薯榔也可用於冷染，而紫草則需以 60℃ 以下的中溫染色。

染前處理

　　將精練劑及中性洗劑放入水中溶解，與泡濕的被染物同煮至沸騰 30 分鐘～ 60 分鐘，逐步兌水降溫後，清水搓洗乾淨、脫水，此為「精練工程」。

媒染處理

　　媒染劑的作用為「發色與固色」。
　　●先媒染：在染色之前，將被染物浸泡於完全溶解的媒染液中 2 個小時，且需時常攪拌，使媒染液中的金屬鹽與纖維能夠充分結合。媒染後尚會有金屬鹽殘留在媒染液中，只要依比例再加入新的金屬鹽即可繼續使用。
　　●後媒染：在染色之後，將有色的被染物浸泡於媒染液中媒染 20 分鐘，讓金屬鹽與染料結合發色安定。媒染後尚會有金屬鹽殘留在媒染液中，只要依比例再加入新的金屬鹽即可繼續使用。但相同染料可以重複使用，不同染料就要避免，以免影響染色。

萃取染液

　　確定染材比後，計算出所需染液量為被染物重的 20 ～ 60 倍。先將染材秤重、細碎清洗後放入不鏽鋼鍋中，加入所需染液量一半的水，同煮至沸騰 20 分鐘後過濾為第一次染液。相同萃取方法，再過濾為第二次染液，兩次染液混合降溫到 40℃以下。

進行染色

　　被染物脫水後放入常溫的染液中，充分攪拌並加熱至沸騰後轉小火持溫 20 分鐘，熄火，降溫到 40℃以下，取出用清水漂洗乾淨、脫水，進行複染的程序；將已染色脫水後的被染物，放入媒染液（可變換不同金屬鹽）中後媒染 20 分鐘，清水漂洗脫水，再放入染液（可變換不同的染液）中進行染色。在降溫的過程中，被染物在溫度降至 70℃～ 60℃時會有第二次吸色，所以自然降溫的染色效果優於快速降溫。

染後加工

　　被染物染色完成，放置於陰暗處收藏至少 3 個月後，才能運用加工技術製成成品。染後的線材可運用梭織、鉤針或棒針編織和編結編製成品。布料則以手縫或車縫的方式拼縫成家飾用品、生活服飾品等。洗滌時最好以中性洗劑清洗後，以清水漂洗陰乾。

Part 2

染色小幫手

H A N D M A D E

染色工具及材料

染色工具

不鏽鋼水瓢
舀熱水及熱染液。

不鏽鋼杯
溶解藥劑用。

水桶
清洗被染物。

夾子
夾過濾布或綁染時
使用。

瓦斯爐
染色工程用。

不鏽鋼鍋
精練及萃取、染色。

計算機
計算媒染劑及染材重
量。

剪刀
小支剪刀用於剪線，大
支剪刀用於剪布。

過濾布
過濾萃取的染液。

電子秤
秤媒染劑、被染物及染材重量。

淺盆
浸泡被染物、媒染劑時使用。

果汁機
薯榔打汁,便於冷染。

玻璃量杯
觀察染液顏色。

抹布
過濾染液時防熱用。

過濾網
過濾清洗的染材。

量水杯
測量水及染液。

耐酸鹼手套
媒染用。

圍裙
預防衣服被染液噴到。

溫度計
刻度 100℃的溫度計。

攪拌匙
攪拌溶解藥劑之用。

攪拌棒
攪拌被染物時用。

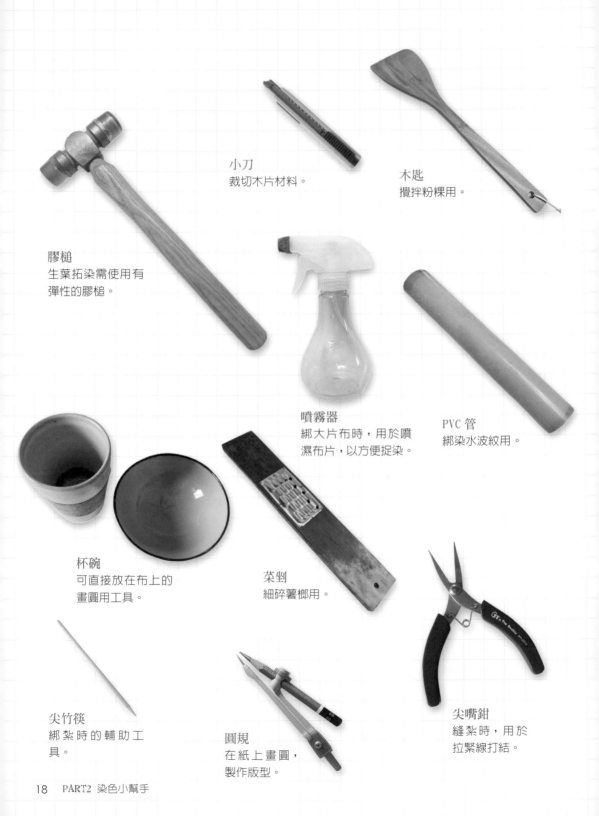

小刀
裁切木片材料。

木匙
攪拌粉粿用。

膠槌
生葉拓染需使用有
彈性的膠槌。

噴霧器
綁大片布時,用於噴
濕布片,以方便捉染。

PVC 管
綁染水波紋用。

杯碗
可直接放在布上的
畫圓用工具。

菜剉
細碎薯榔用。

尖竹筷
綁紮時的輔助工
具。

圓規
在紙上畫圓,
製作版型。

尖嘴鉗
縫紮時,用於
拉緊線打結。

苧麻線
可供染色的苧麻線。

棉布
各種支數的棉布均
可用於染色。

媒染劑
常用的金屬鹽為醋酸鋁（或明
礬粉）、醋酸銅及醋酸鐵（化
工行均售，請嘗試樂敍的）。

精練劑及洗劑
常用的精練劑為氫氧化鈉、碳酸鈉及小蘇
打。洗衣粉為精練時加的洗劑及清洗鍋子
用；檸檬酸則在洗鍋後與鍋子做酸鹼中和
用。

塑膠袋
隔熱袋為熱染時防
染用。一般塑膠袋
可供葉拓時使用。

太白粉
製作山黃梔粉粿的
材料。

白醋
染羊毛條需加
的助劑。

橡皮筋
綁紮染時暫時固定布紋
或夾具的輔助材料。

羊毛條
可供染色的進口長纖白
羊毛條。

竹筷
夾染時可用木片
或竹筷。

押舌棒
夾染用材料。

襪子
市售白色的襪子可
供染色。

袖套
市售白色的手套或
袖套可供染色

SP 白線
縫紮染時用 3 股或
4 股的 SP 白線縫
紮（可在服裝材料
行購得）。

水線
綁染時用非純棉的建築
用水線固定布紋或夾具
（可在五金行購得），
使圖案產生反白的作
用。

擋布
縫紮染時加在線的頭尾
處，增加頭尾端布的厚
度，預防拉緊線時，結
穿過本布。

小石頭
綁紮染時使用。

染後加工工具及材料

染後加工工具

裁縫車
布料的車合。

大理石
布料整燙後壓平及降溫。

蒸氣熨斗
染後布料的整燙。

十字起子
鎖時鐘的掛環。

尺
測量畫線用。

穿繩器
用於穿繩或穿鬆緊帶。

輪盤編織工具
編幸運帶的專用輪盤。

車縫線
接合布料用。

氣泡墊
防止針氈時斷針。

刺繡針
布面裝飾用針

手縫針
縫紮染及布面加工用。

羊毛氈專用針
針氈染色羊毛塑型。

粉土筆
做記號用。

絹印框
DIY 時鐘框。

粗棉繩
束口袋的背帶。

手機吊飾
縫在飾品上。

手提把帶
紙袋回收的提把,用於
書衣的書籤帶。

棉花
填充抱枕及玩偶用。

造型釦
飾品黏貼裝飾用。

電氣膠
不同媒材的接合膠。

布襯
有厚及薄的布襯,增加
染布的厚挺。

23

草木染羊毛條
染色後的羊毛可作立體
作品。

耳機塞
與手機吊飾結合。

繡線
布面加工用線。

圖釘
將布釘於木框用。

草木染苧麻線
染色的線材可供織或編。

時鐘機心
DIY 時鐘用。

Part

3

手作小學堂

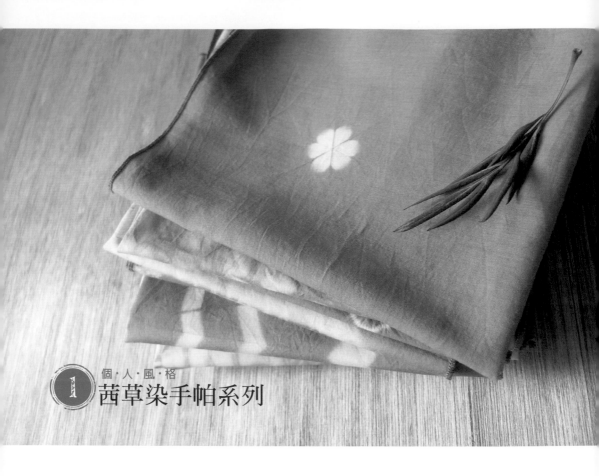

茜草

植物採集　染前處理　萃取染液　進行染色

科名：茜草科 Rubiaceae

屬名：茜草屬

學名：*Rubia cordifolia*

別名：紅藤仔草、紅根紫草、金線草、鋸子草、四輪草、血茜草、地血、西天王草

　　茜草為多年生草本植物，莖呈方形，有倒鉤的逆刺。根細長，呈赤黃色或赤褐色。葉4～5枚輪生，心形至卵形。聚繖花序排列成圓錐狀，花冠白色。漿果近球形，成熟時呈黑色至黑紫色。

　　民間習稱茜草為「紅藤仔草」，4片葉輪生也稱為「四輪草」。其上下具有鉤刺，因此能夠輕易地攀附在其他植物體身上，老根的色素含量多，為廣泛使用的染料之一。

茜草根不僅是紅色染料，自古也是重要藥材，具「涼血止血，活血祛瘀」。在無媒染時可染得粉紅味，以鋁鹽媒染時為橙紅色，銅鹽媒染時為黃褐色，鐵鹽媒染時則可染出帶紫味的灰褐色。

茜草為多年生草本植物。

葉呈心形至卵形，4片輪生，葉柄上有逆刺。

花從葉腋抽出。

秋天開始結果，果實由綠轉紅再變黑。

入冬前結實纍纍，植物也快進入休眠狀態。

取材部位

●根　○莖幹　○葉　○花　○果實　○種子

茜草可供染色的部位為根部。在台灣有野生的茜草，但採集不易，因此需要用到茜草時，都是直接到中藥大盤商購買中國進口的茜草來染色。
在中藥行有分大茜草根片及小茜草根片，大茜草偏紅，小茜草偏橘，但都可用來染色，只是染色的代價很高（因為價位偏高）。

精 練

材料：12 片手帕布（120g）、水（浴比約布重的 40 倍）、氫氧化鈉（精練劑約布重的 3%）、洗衣粉（1 公升的水加 0.5g 洗劑）

工具：一般染色工具

1 取 12 片手帕布秤重。

2 水盆加水浸泡手帕布。

3 以不鏽鋼杯秤氫氧化鈉（120g×3%=3.6g，約 4g）。

4 注入八分滿清水攪拌至氫氧化鈉完全溶解（保持室內通風）。

5 在浴比（120g×40＝4800g，約 4.8 公升）中加入已溶解的氫氧化鈉。

6 取不鏽鋼杯秤洗劑（4.8 公升 ×0.5g= 約 3g）。

7 注入清水攪拌至洗劑溶解。

8 隔過濾網倒入溶解後的洗劑。

9 將精練鍋升至常溫（約 38℃）後熄火備用。

10 將手帕布脫水或擰乾。

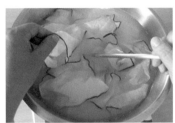

11 接著攤平放入精練鍋中攪拌均勻。

12 小火煮 5 分鐘後，開中大火煮至沸騰，接著轉中小火持溫 30 分鐘。

13 精練後將鍋子移入水槽中，採逐步兌水降溫。

14 舀出一瓢精練水。

15 入一瓢清水（冷水不可直接沖在布上）。

16 兌水至常溫（手可在水中停留的溫度約 38℃）。

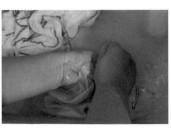

17 用清水搓洗乾淨。

18 晾布陰乾。

綁紮染
技法示範

材料：精練過的布 12 片、水線、橡皮筋、押舌棒、衛生筷

工具：剪刀、夾子

Point 綁布前一定要學會的結：雙套結

STEP 1.

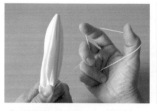

左手壓住線頭，右手拉線。

STEP 2.

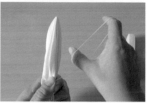

右手反轉。

STEP 3.

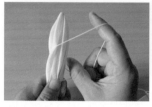

將布從右手虎口處套入線後拉緊（重複一次 1～3 的動作）。

STEP 4.

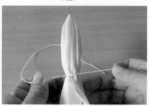

左、右線拉緊，完成雙套結。

Point 綁布前一定要學會的摺紙：扇摺

橫向扇摺法
將摺紙攤開後，在摺紙的橫向留有摺痕的一種摺法，即為橫向扇摺法。

方塊形扇摺法
做完橫向扇摺後，不拆開，再做一次直向扇摺，即為方塊形扇摺。

多角形扇摺法
將摺紙攤開後，從中間往外有放射狀摺痕的一種摺法。

◆不規則扇摺（別名：樹皮紋）

1 以姆指及食指推布，中指做定寬的動作。

2 姆指與食指往中指的位置推進。

3 食指取代中指的位置，捏緊褶子，重複步驟 1 ～ 3 的動作。

4 用夾子作為輔助工具。

5 繼續步驟 1 ～ 3 的動作。

6 開頭用水線綁上雙套結固定。

7 以 0.5cm 距離往下纏繞。

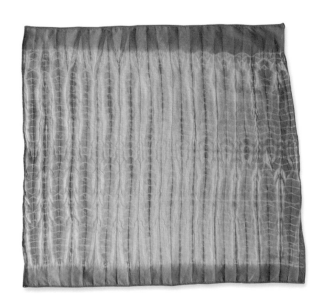

8 繞到底時，再往回纏繞與線頭打結。

9 染色完成圖。

方塊形扇摺法的運用

◆小方塊形扇摺絞（別名：豆干絞）

1 方巾對折後，取上片布再對折一回。

2 最上層布再對折一回。

3 以橫向扇摺法摺疊。

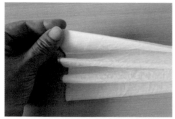

4 摺完拉開會像扇子的摺痕一般。

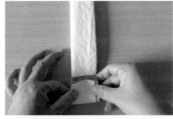

5 再次以方塊形扇摺法摺疊成塊狀。

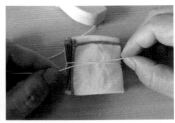

6 以雙套結先將布固定。

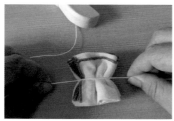

7 將雙套結貼著桌面左右拉緊，布的褶子才會平均。

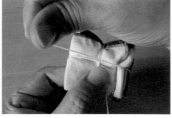

8 像包禮物一樣在布綁上十字後打結。

9 將綁好的布拿在手上左右轉一轉，以讓褶子更平均。

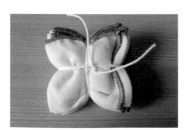

10 綁好的布像一片方形豆干。

11 染色完成圖

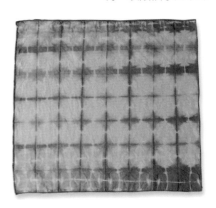

◆大方塊形扇摺絞（別名：菱形紋）

 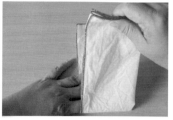

1 方巾對折後，取上片布再對折一回。

2 以橫向扇摺法摺疊。

3 摺成長方形的布再對折。

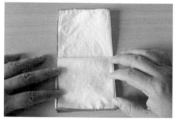 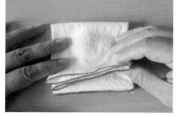 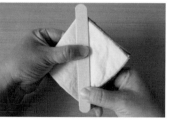

4 再次以方塊形扇摺法摺疊。

5 摺疊後成塊狀。

6 對角處放上押舌棒，前後各一支。

 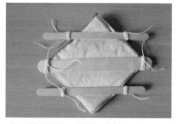

7 可用橡皮筋先固定，再用水線取代橡皮筋綁緊。

8 注意水線不要擠壓到布。

9 粗細不一的押舌棒，可創造出不同粗細的線條。

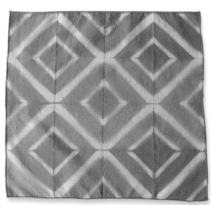

10 染色完成圖。

◆三角形摺疊絞（別名：三角油豆腐絞）

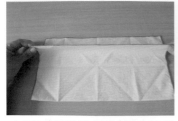 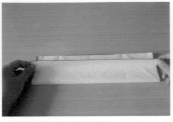 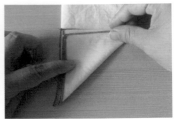

1 方巾對折後，取上片布再對折一回。

2 以橫向扇摺法摺疊。

3 摺一個等腰三角形。

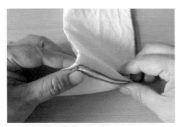 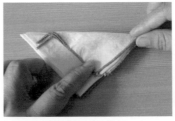 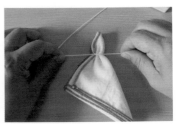

4 以三角形做連續扇摺。

5 最後的布收完即可。

6 決定半圓的寬度後綁雙套結。

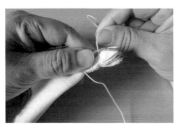 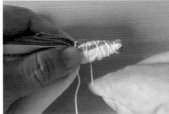

7 水線往尖點的方向纏繞。

8 至尖點後，再往回纏繞與線頭打結。

9 三個點都綁上水線。

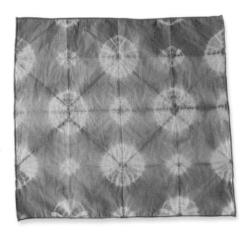

10 染色完成圖。

◆星紋

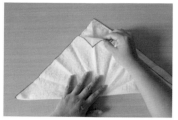

1 做三角形對折。

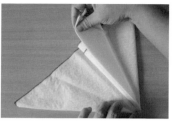

2 右邊的布往左邊對折,摺出八等分中的一等分。

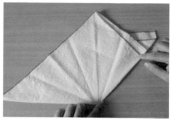

3 以多角形扇摺法摺疊(中心點要尖,圖形才會圓)。

4 拉開會像扇子的褶子一般。

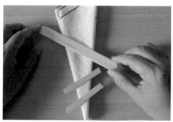

5 將粗細不同的押舌棒放在適當位置(前後各一根)。

6 可用橡皮筋先固定後,再用水線取代橡皮筋綁緊。

7 水線記得不要擠壓到布,粗細不同的押舌棒,可創造出不同粗細的線條。

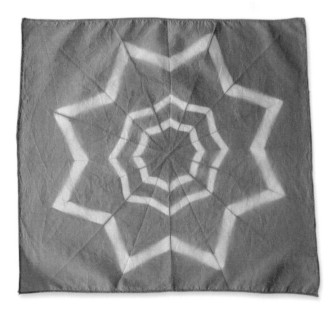

8 染色完成圖。

◆十字扇摺

1　將布對折成三角形。

2　右邊的布再往左邊對折。

3　接著再往回摺成一個等腰三角形。

4　翻至背面。

5　將右邊的布也往左邊對折。

6　三根手指頭放在等寬的位置。

7　以姆指及食指推布，中指做定寬的動作。

8　姆指與食指往中指的位置推進。

 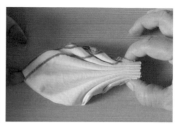

9 食指取代中指的位置。

10 重複步驟 7～9 的動作。

11 將布全部摺成等高的扇摺。

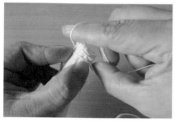 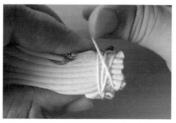 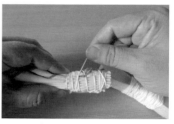

12 在最多褶子的地方做雙套結，防止布彈開。

13 水線要纏繞到最布邊的位置，再往所需的寬度方向走。

14 到達所需的寬度後，再往線頭的方向纏繞打結。

15 由於有很多的褶子堆疊，所以纏繞的線距不用很密。

16 染色完成圖。

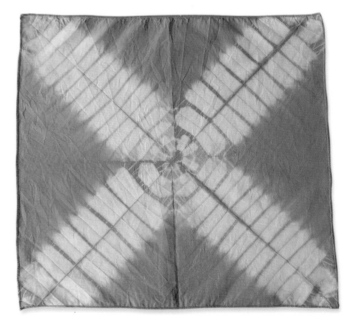

◆十字扇摺花

1 對折成三角形。

2 右邊的布再往左邊對折。

3 再往回摺成一個等腰三角形。

4 翻至背面。

5 將右邊的布往左邊對折。

6 將等腰三角形的底朝右手邊的方向擺放。

7 捉出與左下邊成垂直的褶子。

8 約捉兩個褶子。

9 第三個褶子與右邊成垂直。

10 第四個褶子同第三個褶子，但這兩個褶子都是左邊高右邊低，彎度才轉的過去。

11 第五個褶子與左上邊垂直。

12 第六個褶子同第五個褶子。

13 從最多褶子的地方先行固定。

14 綁上雙套結。

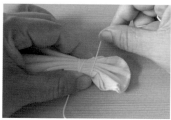

15 水線要纏繞到最頂端的位置。

16 在頂端時一定要纏緊，否則線容易從此處消落。

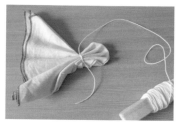

17 再往所需的寬度方向走（不可綁超出布邊）。

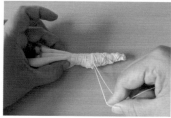

18 到達所需的寬度後，再往線頭的方向纏繞打結。

19 綁的寬度是一片花瓣的半徑。

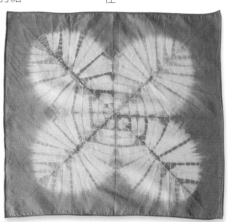

20 染色完成圖。

◆幸運草

1 將押舌棒用剪刀剪出所需長
度（慢慢剪，押舌棒才不會
裂開）。

2 將布隨意對折。

3 再摺出三等分的扇摺（右邊
的一等分往前摺，左邊的一
等分往後摺）。

4 褶子要攤的開才是正確的摺
法。

5 在尖點處前後各放一片剪好
的押舌棒，弧度的位置上下
再加一組木片施壓。

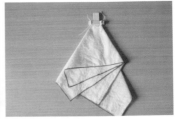

6 完成一個圖形。

7 可在不同點上分布圖形。

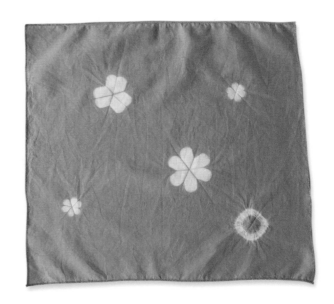

8 染色完成圖。

◆圈紋

1 隨意捉一個點對折。

2 再次對折。

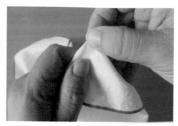

3 右手捉住尖點處。

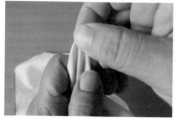

4 左手摺出細摺（要有往下拉的力道）。

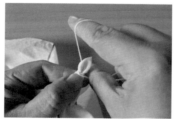

5 壓住所需的半徑位置。

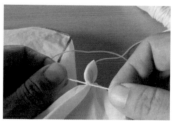

6 綁上雙套結，約留 2cm 的線頭後剪掉。

7 再隨意捉布，重複步驟 1 ～ 6 的動作。

8 記得每一個結的線頭都要剪，否則容易干擾染色。

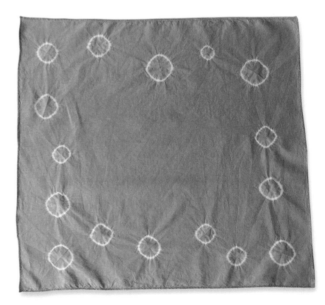

9 染色完成圖。

◆魚鱗絞

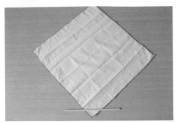

1 在布的角落放置一根竹筷。

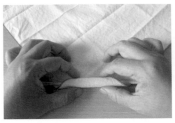

2 鬆鬆的捲布（不能用竹筷捲布喔）。

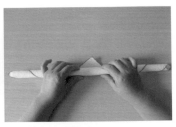

3 將布全部捲完。

4 左手捉住竹筷的中心點，右手將布往中心點推壓。

5 布堆疊後會出現竹筷。

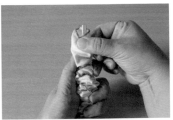

6 接著再將另一端的布往中心點推壓，一樣會出現另一端的竹筷。

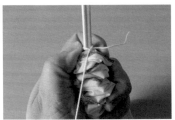

7 在布的上方（竹筷處）先做雙套結固定。

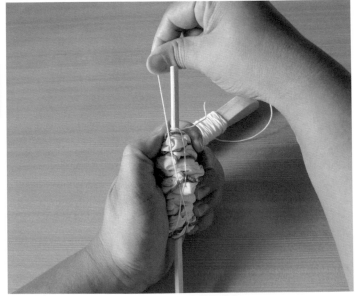

8 將線往下繞過下方的竹筷，打一個 8 字形回來。

9 布的後方也綁一個 8 字形。

10 在起頭處再做一個雙套結收
尾固定。

11 綁好後布被擠壓的樣子。

12 染色完成圖。

◆傘摺（別名：根捲絞）

1 用一根竹筷，頂在布的正中央。

2 將竹筷立在桌面上（竹筷下方需放一片布才不會滑動），平均拉出褶子。

3 會像收傘般的動作。

4 在所需的半徑位置上做雙套結固定。

5 水線往尖點的方向纏繞。

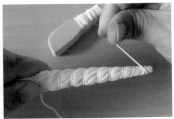

6 在頂端時一定要纏緊，否則線容易從此處滑落。

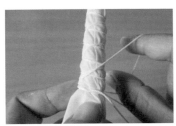

7 往回纏繞到線頭的位置。

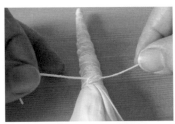

8 頭尾打結。

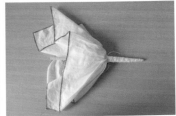

9 完成時，竹筷是不抽出來的。

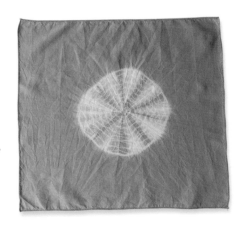

10 染色完成圖。

◆雲染

1 將布先揉出很多褶紋或噴濕
（這樣捉布時布才不會滑）。

2 用右手固定捉好的褶子。

3 左手捉褶。

4 左手捉褶的布推到右手去固
定。

5 完成捉褶的布會呈現很多平
面的細褶（不會是一球布
喔）。

6 捏緊布，平貼桌面做雙套結
固定（離開桌面做雙套結，
布容易彈開）。

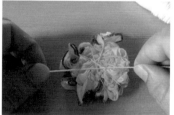

7 以米字形狀綁布。

8 頭尾打結。

9 布只要不彈開就行了，線不
用綁的密密麻麻。

10 染色完成圖。

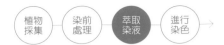
材料：茜草根（120g）、水【浴比約布重的 40 倍，1000c.c. 的水會有 200c.c. 的蒸發量，實際用水量為 120g×40＝4800g（約 4800c.c.）＋蒸發 960c.c.＝5760c.c.】

工具：一般染色工具

1 秤染材比 1：1（布重 120g，染材用量為 120g）。

2 加入所需總水量的一半。

3 由於是乾材，所以建議先浸泡 30 分鐘，色素較易萃取。

4 接著煮至沸騰後轉中小火持溫 20 分鐘。

5 過濾布泡水打濕備用。

6 過濾第一次染液。

7 加入第二次所需水量（總水量的一半）。

8 煮至沸騰後轉中小火持溫 20 分鐘。

9 過濾第二次染液。

10 兩次染液混合後降溫至常溫。

11 留一小杯原液給複染時使用。

材料：綁紮好的 12 片棉手帕（120g）、明礬粉（媒染劑約布重的 10%）、水（浴比約布重的 40 倍）、常溫的染液

工具：一般染色工具

1 將綁紮好的棉手帕泡水打濕。

2 秤媒染劑（明礬粉，120g×10%＝12g）。

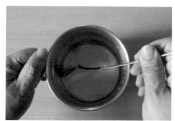

3 加入約八分滿的水將媒染劑攪拌溶解。

 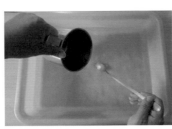

4 取乾淨的媒染盆加入所需浴　　*5* 倒入已溶解的媒染劑。　　*6* 將布由泡水盆中取出壓乾。
　　比（以布好攪拌為準）。

7 放入媒染盆內媒染 2 小時　　*8* 媒染後的布用清水漂洗過後　　*9* 將染液升至常溫（約 38℃）
　　（媒染中要時常攪拌，且將　　　　壓乾準備染色。　　　　　　　　後熄火。
　　褶子撥開媒染）。

10 將布放入染液中按摩 5 分鐘　　*11* 開火煮至沸騰後轉小火持溫　　*12* 放涼降溫的等待時間依然要
　　　（此動作可讓布上色更加均　　　　20 分鐘後熄火。　　　　　　　　時常去攪動，上色才會均勻。
　　　勻）。

13 也可開電風扇來降溫喔!

14 待溫度降至常溫時即可取布。

15 染好第一回的布用清水漂洗(綁染的圖案不可拆)。

16 放入原媒染盆內後媒染20分鐘。

17 後媒染的布用清水再次漂洗後準備進行第二回的複染。

18 在殘液中倒入預留的原液(只用殘液染色,染出的布會較暗沉)。

19 常溫時將布放入。

20 開火煮至沸騰後轉小火持溫20分鐘後熄火。

21 再放涼降溫後即可取布。

22 清水漂洗。

23 拆布（千萬小心不要剪到布喔）。

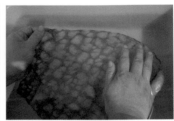

24 在水中輕輕漂洗，洗去未染進纖維內的染料。

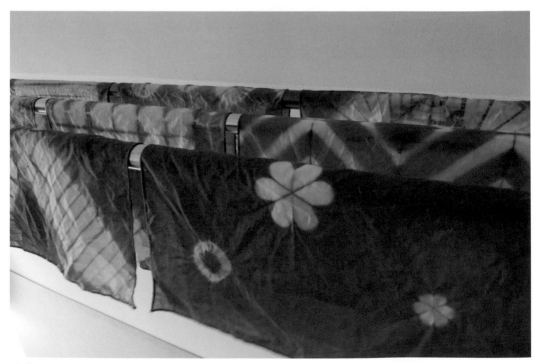

25 晾乾，12 技法棉手帕染色完成。

你也可以
這麼做

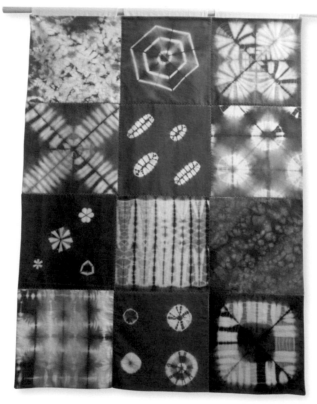

可以將各種技法的布染
上不同顏色後加工拼接，
會是一幅美麗的壁飾
喔！

山黃梔

科名：茜草科 Rubiaceae
屬名：山黃梔屬
學名：*Gardenla Jasminoides*
別名：山梔、黃枝、山黃梔、木丹

　　山黃梔常被拿來庭院種植，花期在 4～6 月的春末至夏季，果期在 9～11 月之間，約 12 月便可採果，果實成熟時會由綠轉為黃色或橘紅色；種子因有消炎、解熱的作用，夏天時在傳統市場內，就可以買的到山黃梔染色的粉粿，也算是一種食療吧！

　　一般栽種於庭園觀賞用的梔子開的是重瓣花，所以不會結果，而藥用的梔子開的是單瓣花，所以很好辨認。

　　採收後的果實用 80℃的熱水殺青，去除附在果實上的「粉介殼蟲」，之後放在通風處陰乾，乾燥後即可收藏供日後染色或食用。由於山黃梔為食用色素，因此染在棉麻布上的效果並不佳，容易褪色，建議染在動物性纖維上。

山黃梔為常綠灌木
或小喬木。

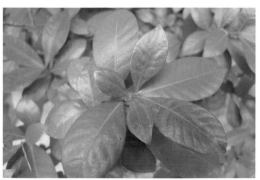

葉對生，呈長橢圓形。

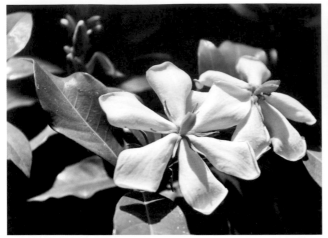

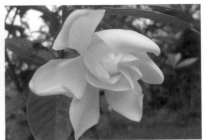

觀賞用的梔子開重瓣花，花香濃郁。

花期在春末夏初，為單瓣花的品種，6 枚花瓣，花開初期呈白色，之後會逐漸轉為黃色接著凋萎。（黃鐓立／攝）

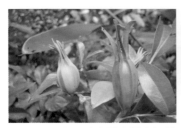

11～12 月果實由綠色轉為橘黃色時，即可採收殺青乾燥。

完全熟透的果實是小鳥的最愛，所以採收時常見果皮不見果肉。

無人管理的梔子園容易被「粉介殼蟲」和「螞蟻」聯手入侵，造成葉片及果實都有「媒煙病」。

🌿 取材部位　　　　　　　○根　○莖幹　○葉　○花　●果實　○種子

山黃梔是傳統的食用色素，民間會用果實來醃漬黃蘿蔔，但現在都已經被人工合成色素黃色 4 號給取代了。

果實因有清熱瀉火、利尿的功效，所以夏天在台灣的傳統市場上可見粉粿販售，是兼具清熱退火功效的小點心。

 植物採集 — 染前處理 — 進行染色 →

材料：台灣太白粉、山黃梔 2 顆、清水

工具：同樣容量的杯子或碗

1 　將山黃梔去殼後處理成細碎狀，加入熱開水浸泡使其釋放出色素。

2 　量 1 杯台灣太白粉和 2 杯清水備用。

3 　在鍋內將 1 杯粉及 2 杯水攪拌均勻。

植物採集 — 染前處理 — 進行染色 →

材料：台灣太白粉水 1 杯、山黃梔水 1 杯、清水 2 杯、黑糖漿

工具：杯子、木匙、不鏽鋼鍋、瓦斯爐

1 　將過濾後的山黃梔水 1 杯加入太白粉水裡。

2 　以小火一邊加熱一邊攪拌。

3 　從不透明糊狀。

4 攪拌到半透明糊狀。

5 當攪拌至呈現全透明狀態即
可熄火降溫。

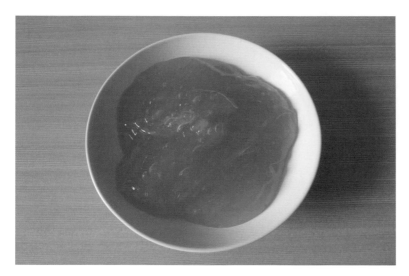

6 冰過的粉粿淋上黑
糖漿即可食用。

私房
小祕技

1. 太白粉分為台灣太白粉（原料：樹薯）和進口太白粉（原料：馬鈴薯）
兩種，在製作粉粿時，其所需的水量是不一樣的，而水量會影響口感。

配方 A：台灣太白粉 1 杯、山黃梔水 1 杯、清水 2 杯。

配方 B：進口太白粉 1 杯、山黃梔水 1 杯、清水 3 杯。

2. 也可隔水加熱，在製作過程中較不會那麼緊張。

3. 因為製作過程中需要一直攪拌，在瓦斯爐上會燙手，所以建議可用電磁
爐來加熱。

你也可以
這麼做

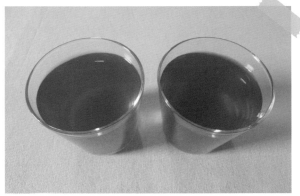

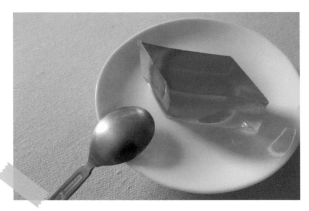

市面洋菜作色分
上粉，也式，可讓
有參考，再視加覺
販售包加入效果
小裝山果
包上黃更
裝的扼為
的製梁加

市面洋菜作色分喔！

的製梁加
裝的扼為
包上黃更
小裝山果
售包入效
販考，再視加覺
有參方式，可讓
也上粉，
面菜作方式，可讓
市洋作色分喔！

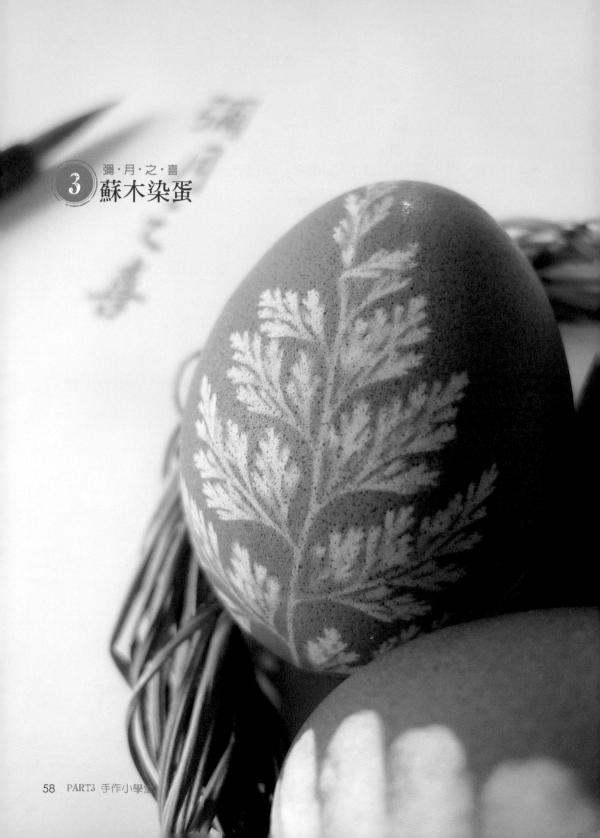

彌・月・之・喜
③ 蘇木染蛋

蘇木

科名：豆科 Fabaceae
屬名：蘇木屬
學名：*Caesalpinia sappan*
別名：蘇方、蘇方木、蘇枋木、蘇枋、紅紫、赤木、棕木

　　蘇木為常綠小喬木，樹幹及樹枝均有疏刺，它的刺堅硬銳利，不小心就會傷到人，也因此原本在台中大坑山區私人種植的蘇木都被砍光了，目前較能看到其蹤跡的地點是在墾丁國家公園內。

　　蘇木有行血破瘀、消腫止痛功能，為中藥用材。初次接觸到蘇木染色的人都會被其鮮豔的紅給吸引了，但別興奮過頭，因為蘇木的巴西靈紅色素並不穩定，尤其怕光線的照射，所以染蘇木之前，最好先染個堅牢度高的底色，再套染蘇木。

　　蘇木染色部位，取的是心材，從中藥材行買回的藥材便可直接染色；蘇枋木為媒染染料，以鋁鹽媒染為赤紅色，鐵鹽媒染為紅紫色，但色牢度不佳。

果實為木質莢果，成熟褐色，倒卵狀矩圓形，厚扁平，有尾尖。
（鄭一帆／攝）

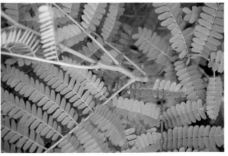

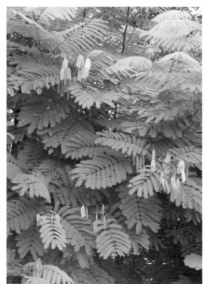

蘇木為常綠小喬木。
（鄭一帆／攝）

葉互生，為二回羽狀複葉，葉形為長橢圓形。
（鄭一帆／攝）

🌿 取材部位

○根　●莖幹　○葉　○花　○果實　○種子

蘇木染材多為中國進口的中藥材，其部位為心材，購回時心材部位都已經細碎到像火柴棒大小，泡水後馬上就會浸泡出紅色色素。

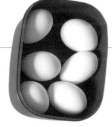

植物採集　→　染前處理　→　進行染色　→

材料：絲襪、形狀特殊的葉子、橡皮筋、新鮮的白色生雞蛋、一杯水

工具：剪刀

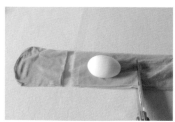

1 將絲襪剪成可以包覆雞蛋的大小。

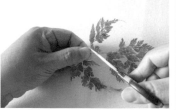

2 清洗過後的葉片取所需的大小。

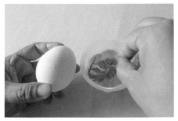

3 將葉片打濕較容易浮貼在蛋殼上。

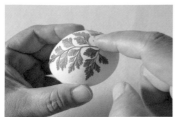

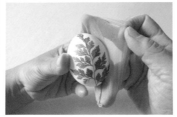

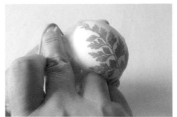

4 調整葉片位置,不要有重疊。

5 左手壓住絲襪下方,右手撐開絲襪。

6 覆蓋住葉片,不要有摺痕。

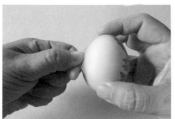

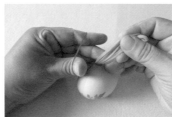

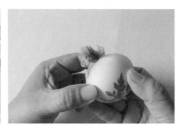

7 繃緊絲襪。

8 用最小尺寸的橡皮筋束緊。

9 太長的絲襪尾可反摺用橡皮筋固定。

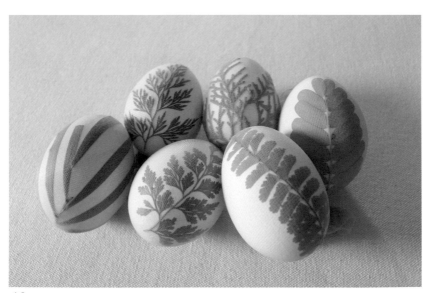

10 穿好面紗的雞蛋們,準備染色了喔!

材料：少許蘇木、水

工具：不鏽鋼鍋及湯匙、瓦斯爐

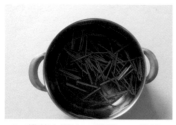

1 將蘇木泡水，浸泡 30 分鐘。

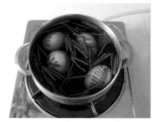

2 放入雞蛋（水要淹過雞蛋喔）。

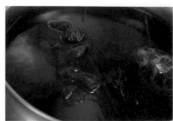

3 開小火慢煮。

4 水滾後，染液會轉為紅色，續煮 5 分鐘即可關火。

5 降溫，放涼。

6 染好色的雞蛋們，準備脫去面紗了。

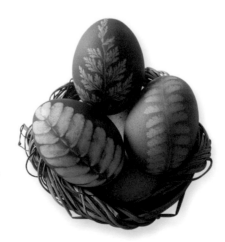

7 染色完成圖。

你也可以
這麼做

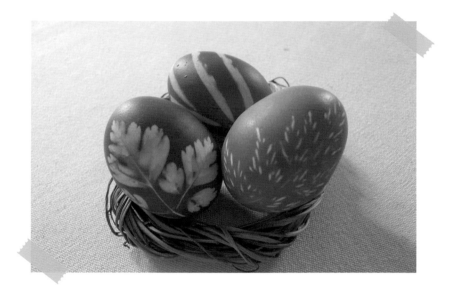

也可以用洋蔥皮來染蛋
喔！

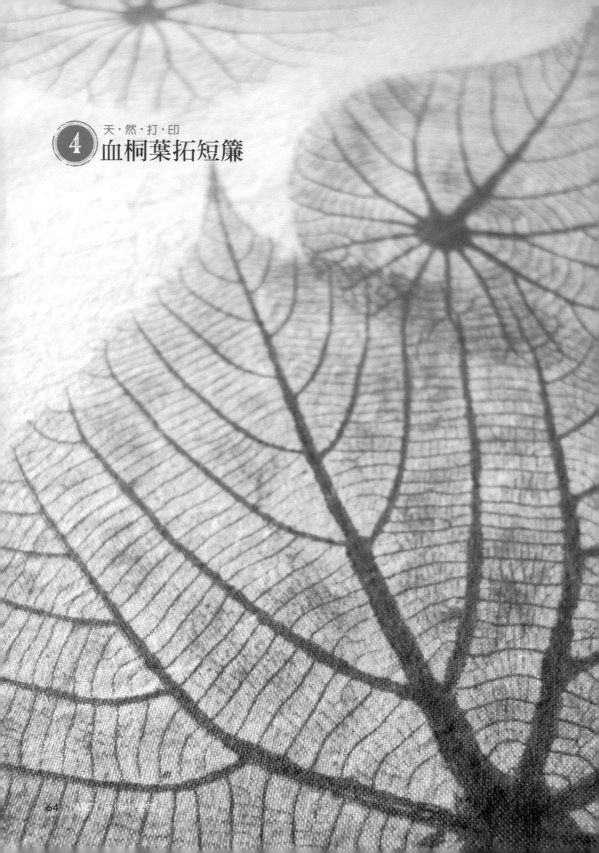

天・然・打・印

④ 血桐葉拓短簾

血桐

科名：大戟科 Euphorbiaceae
屬名：血桐屬
學名：*Macaranga tanarius*
別名：大冇樹、鹿兒草、饅頭果、橙桐、面頭果、流血樹、糠皮樹、中平樹

　　血桐為常綠小喬木，常見於低海拔次生林；其樹汁遇到空氣後會氧化為紅色，因而名為「血桐」。在充足的陽光下才能蓬勃生長，是崩塌後荒地的先鋒植物。

　　一般植物的葉柄通常是在葉緣，但血桐的葉柄卻是長在葉背的中間部位，很像古時候作戰用的盾牌，相當容易辨認。

　　由於血桐生長快速，所以木材鬆散輕軟，常有人叫它為「大冇樹」，而因心材斷裂後會流出紅色汁液，所以又叫「流血樹」。

血桐為常綠喬木，木材可供建築用。

單葉互生，葉心形至廣卵形，幼時葉柄及葉脈常帶紅色。

血桐的葉柄是長在葉背的中間偏上。

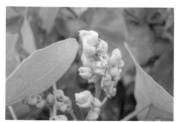

花期從 12 月至翌年 5 月，花單性，雌雄異株，無花瓣。

枝條斷折處，其樹液氧化後會變成紅色，狀似流血，所以有「血桐」之稱。

65

○根　○莖幹　●葉　○花　○果實　○種子

血桐的葉片大小差異很大，採集時，盡量摘採較有水分的葉片，太過紙質硬挺的葉片較不易敲出汁液。

植物採集　→　染前處理　→　進行染色　→

材料：大小不一的血桐葉、衛生紙

工具：剪刀

1. 用來打印的葉子有很多選擇，但通常是選擇葉形較特殊的葉片（如：側柏、山苦瓜葉、蕨葉、羊蹄甲等）。

2. 革質面的葉子，像是福木等，打印效果不佳。

3. 若是要在布上敲出對稱的葉形，則將葉片夾在布中間敲打即可。

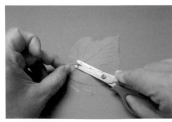

1 　將血桐葉清洗乾淨，用剪刀去除葉柄。

2 　用衛生紙吸去多餘的水分。

植物採集 → 染前處理 → **進行染色** →

材料：短簾一片（布製）、清洗乾淨的血桐葉、醋酸鐵、水

工具：橡膠槌、軟墊（或過期雜誌）、塑膠袋、水桶

1 　將布放在軟墊上，正面朝上；葉子平貼在布上，上方放置一片塑膠袋，從葉子的外圍往中心敲。

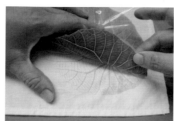

2 　敲完後不要急著把葉子拿掉，先確認紋路是否都清晰。

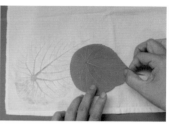

3 　葉子的布局可錯落或重疊。

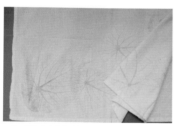

4 　敲完後的葉紋呈現草綠色。

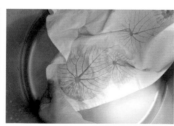

5 　在水中調一些醋酸鐵，作為媒染定色用。

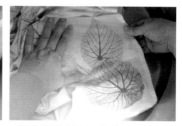

6 　在媒染劑中浸泡約10分鐘，綠色會轉為黑灰色。

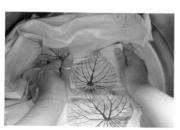

7 　接著再用清水漂洗。

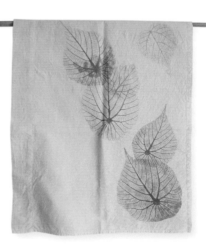

8 　晾乾，打印完成。

67

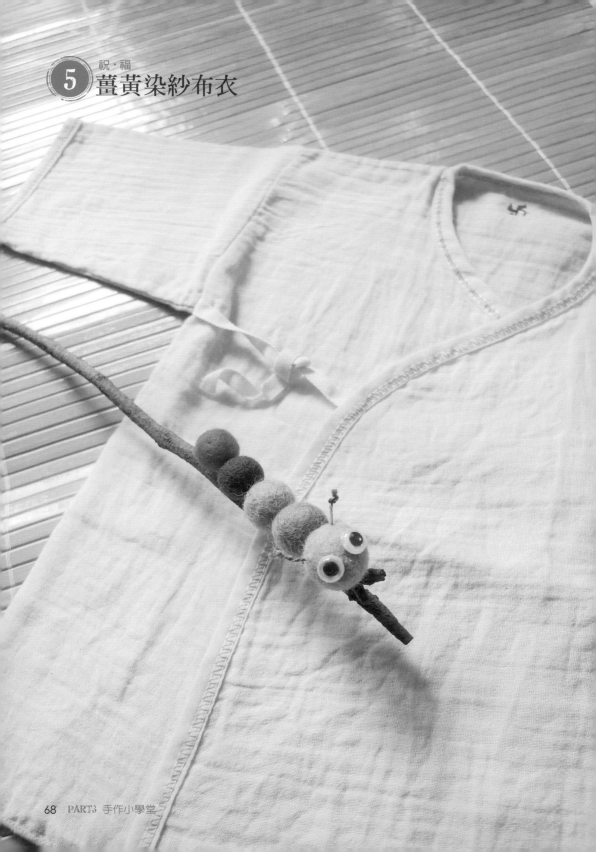

薑黃

科名：薑科 Zingiberaceae
屬名：薑黃屬
學名：*Curcuma longa*
別名：黃薑、姜黃、寶鼎香

　　薑黃為多年生宿根性草本，常被栽種於庭園觀賞用；每年夏末秋初時開花，在 12 月前後，地上的植株會全數枯黃倒下，此時便是在告訴我們可以採收它的地下塊根了，採收後的薑黃塊根若無利用，則可在來年春天時再埋回土裡讓它繼續生長。

　　薑黃在咖哩料理中是不可或缺的材料，也是天然的黃色色素，可食用也可作為染料，染出的色彩會帶有天然螢光、感覺鮮亮的黃，而其辛香味，可以防蟲及殺菌，有益皮膚敏感的患者，於是被用來染嬰幼兒內衣及尿布、產婦的棉質衣，絲織品及古書畫也可用薑黃染布來包覆，不用媒染劑就可染得黃色。

　　塊根帶苦味，有行氣化瘀、利膽退癀的效用，因此可將現採的薑黃塊根切片烹煮雞湯，但切記不可加入太多，否則會煮出一鍋超苦的雞湯，令人難以下嚥。

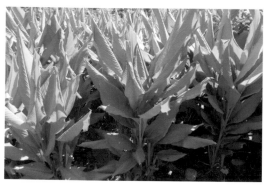

薑黃為多年生宿根
性草本植物，常見
於中藥處方中。

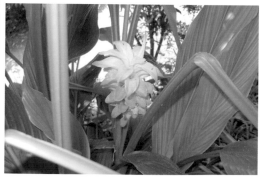

夏末長出直立的穗狀花序，
苞片綠色，內含小花數朵。

12月前後地上植株會全數枯黃倒下，宣告採收季節的到來。

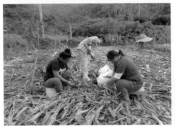

採收時得細心去除塊根上多餘的土及枯黃的莖葉。

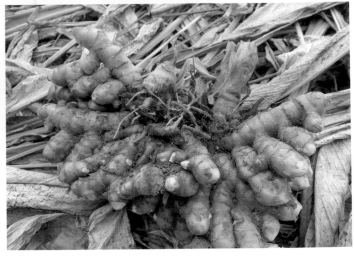

薑黃塊根的長相狀似生薑。

取材部位

●根　○莖幹　○葉　○花　○果實　○種子

薑黃染色取材部位為塊根處，生鮮的薑黃用牙刷刷去外皮的土，切薄片即可用於染色，也可陰乾作成乾材收藏備用。

另外在中藥行也買的到乾燥的薑黃片，用於染色十分方便。

材料：薑黃乾材（45g）、水【浴比約布重的40倍，1000c.c.的水會有200c.c.的蒸發量，實際用水量為45g×40＝1800g（約1800c.c.）＋蒸發量360c.c.＝2160c.c.】

工具：一般染色工具

1 薑黃乾材加入第一次的水量（總水量的一半）。

2 由於是乾材，所以建議先浸泡30分鐘，色素較易萃取。

3 開火煮至沸騰後轉中小火持溫20分鐘。

4 過濾第一次染液。

5 原染材加入第二次的水量（總水量的另一半），同第一次萃取方式。

6 過濾第二次染液（與第一次染液混合降至常溫）；記得留一小杯原液給複染時使用。

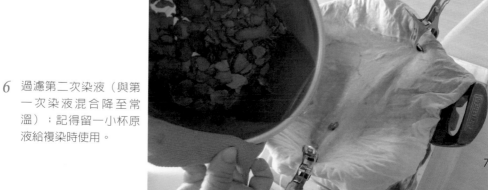

71

材料：精練過的紗布衣（45g）、水、常溫的染液

工具：一般染色工具

1 將精練過的紗布衣泡水打濕備用（不需媒染）。

2 染液升至常溫後熄火。

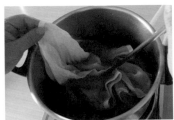

3 將紗布衣擰乾攤平放入染液中。

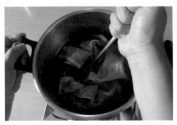

4 攪拌按摩 5 分鐘（此動作可讓紗布衣上色均勻）。

5 開火煮至沸騰後，轉小火持溫 20 分鐘後熄火。

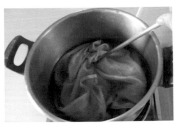

6 放涼降溫後即可拿布。

7 清水漂洗。

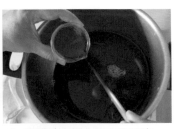

8 在殘液中倒入預留的原液。

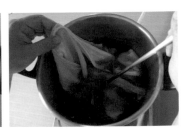

9 進行第二次覆染（同第一次染色流程）。

10 漂洗乾淨。

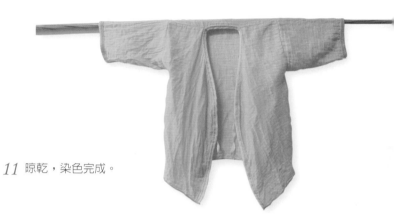

11 晾乾，染色完成。

植物
採集 ◯ 萃取
染液 ◯ 進行
染色 ◯ **染後
加工** →

材料：染色的紗布衣、紅色手縫線

工具：染後加工工具

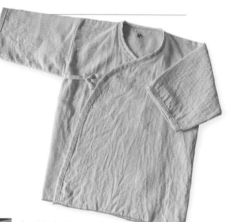

1 在衣領背後畫上一個「卍」
字。

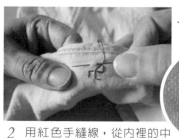

2 用紅色手縫線，從內裡的中
心點起縫，結尾時也會回到
中心點。

3 給孩子的祝福，
完成。

繡完後正面
看不到打結喔！

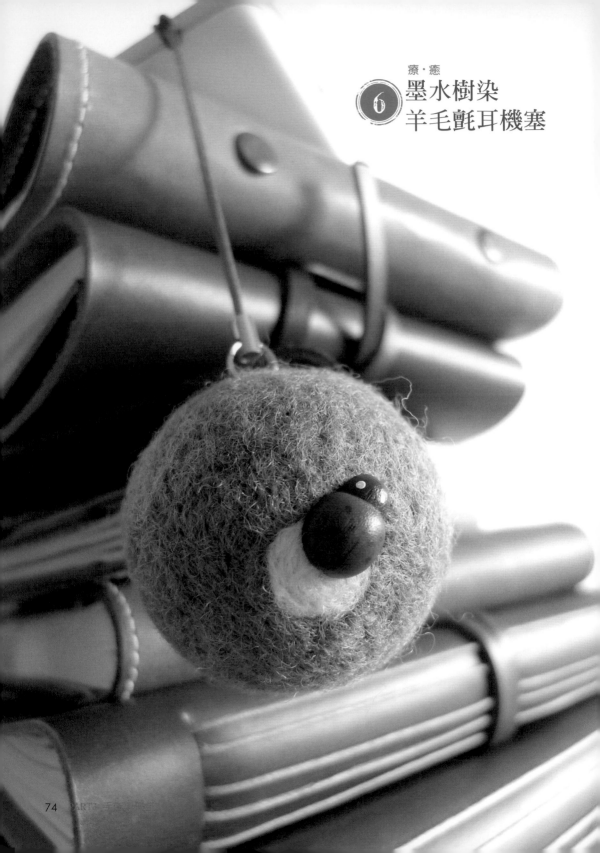

療・癒

6 墨水樹染 羊毛氈耳機塞

墨水樹

科名：豆科 Fabaceae
屬名：墨水樹屬
學名：*Haematoxylum campechianum*

植物採集　染前處理　萃取染液　進行染色　染後加工

　　墨水樹為常綠喬木，小枝細長，隨風搖曳，樹形相當美麗，常被種植來作為觀賞樹種或是行道樹；其枝條葉腋處有銳刺，樹幹有節瘤。

　　染色取材部位為心材紫褐色處，未長心材的樹幹及淺色邊材無法染出濃郁的紫味，且染色後色素不穩定，易褪色。而樹齡越大的其心材色素濃郁且穩定，除了可用於草木染上，也是顯微檢體的重要染色劑。

　　墨水樹為媒染染料，以鋁鹽媒染為紫色，銅鹽媒染為藍色，鐵鹽媒染則為黑色；另外墨水樹也常用於套染，與不同黃色染布可套染出多變的綠色調。

墨水樹並無治病效果，切勿盜伐。

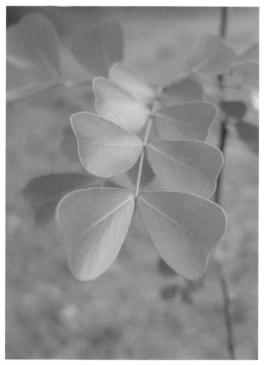

小葉對生，倒卵形，葉尖微凹缺或截形，像有無數的小愛心。

75

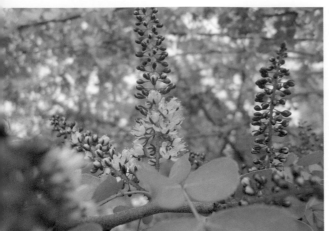

每年 4 月左右開花，總狀花序，花多數，有香味，呈鮮黃色。

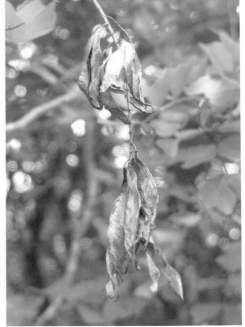

莖有多數分枝，具紫褐色心材，含蘇木精。

果實為莢果，呈淺褐色。

取材部位

○根　●莖幹　○葉　○花　○果實　○種子

墨水樹染色取其紫褐色心材部位，樹齡要夠大才會有紫褐色心材；心材部分得細碎到火柴棒大小，這樣色素才容易萃取出來。

染液萃取出時，其色澤如紅酒般美麗，可萃取 4 ～ 6 回。

植物
採集 → 染前
處理 → 萃取
染液 → 進行
染色 → 染後
加工 →

材料：白羊毛條、水線

工具：剪刀

1　被染物秤重（約40g）。

2　取羊毛條在手肘上繞3圈，套上一條水線。

3　左手中指勾住下方水線往上拉。

4　反勾上方的水線，拉起。

5　上下水線會呈交叉狀。

6　將頭尾打結。

7　固定2～3處。

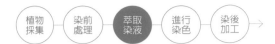

植物採集 → 染前處理 → **萃取染液** → 進行染色 → 染後加工 →

材料：墨水樹心材、水【浴比約布重的 60 倍，1000c.c. 的水會有 200c.c. 的蒸發量，實際用水量為 40g×60＝2400g（約 2400c.c.）＋蒸發量 480c.c.＝2880c.c.】

工具：一般染色工具

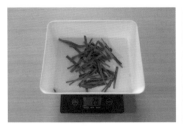

1 秤染材（墨水樹心材色素濃郁，因此染材比 1：0.5，約 20g）。

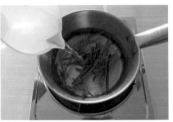

2 加入所需總水量的一半。由於是乾材，所以建議先浸泡 30 分鐘，色素較易萃取。沸騰後轉中小火持溫 20 分鐘。

3 過濾第一次染液。

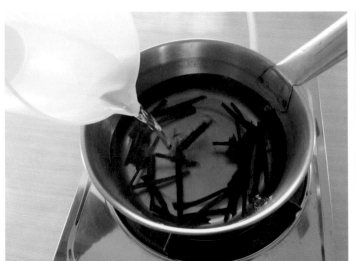

4 加入第二次所需水量（總水量的另一半）。沸騰後轉中小火持溫 20 分鐘。

5 過濾第二次染液。

6 兩次染液混合後降至常溫。

材料：白羊毛條（40g）、明礬粉（媒染劑約布重的10%）、水、常溫的染液、白醋

工具：一般染色工具

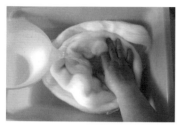

1 將綁紮好的白羊毛條泡水打濕。

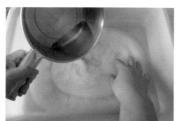

2 加熱水至手無法放入的溫度，讓其浸泡至常溫。

3 準備一盆水，再倒入已溶解的媒染劑（40g×10%=4g）。

4 將白羊毛條撈起放入媒染盆內媒染2小時（不需攪拌，以免羊毛產生氈化現象）。

5 媒染後的白羊毛條用清水漂洗。

6 用雙手捧起後瀝乾水分備染。

7 染液中加入一小瓶蓋的白醋。

8 將媒染後的白羊毛條放入常溫中的染液內。

9 開中小火升溫，染色過程中用溫度計測量溫度。

10 煮至80℃，再轉小火持溫
　　40分鐘後熄火。過程中輕壓
　　羊毛即可，不要過度攪拌，
　　以免氈化 。

11 放涼降溫時，確定羊毛都在
　　液面下，不要太常攪動羊毛；
　　降至常溫時取出。

12 在水中輕輕漂洗，洗去末染
　　進纖維內的染料。

13 取條乾淨的浴巾，放上染好
　　顏色的羊毛條。

14 輕壓，讓浴巾吸去多餘水分，
　　或用浴巾包著脫水。

15 晾乾，染色完成。

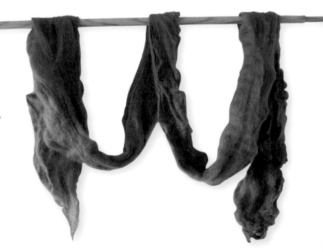

植物採集 → 染前處理 → 萃取染液 → 進行染色 → 染後加工 →

材料：染色的羊毛條、手機吊飾、耳機塞、造型木釦、手縫線

工具：染後加工工具

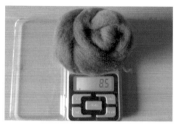

1 取 8.5g 的染色羊毛。

2 在羊毛條中間打一個結。

3 利用結來捲羊毛。

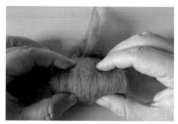

4 將羊毛條全部捲完（捲緊）。

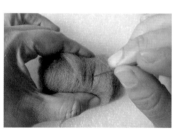

5 先在尾端的羊毛戳幾針固定。

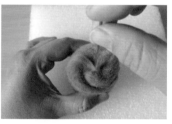

6 處理捲起的羊毛兩側，將外圍的羊毛往中心拉、戳。

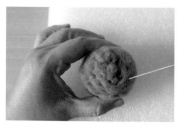

7 戳到兩側看不到捲痕。

8 再來戳角的部分，讓其呈現圓弧狀。

9 順著球形將羊毛球戳到扎實。

10 取一小段白羊毛戳到羊毛球　　*11* 將凸起的白羊毛戳至扎實。　　*12* 把白羊毛外圍修圓一點。
　　上。

13 取手縫針穿線，刺過羊毛球　　*14* 將步驟 13 的線頭拉到羊毛　　*15* 拉線的原點再扎針。
　　（線頭不打結）。　　　　　　　　　球裡。

16 針從別處出來，將線拉緊；　　*17* 將針穿過手機吊飾。　　　　*18* 拉緊。
　　重複 2 ～ 3 回，線頭便固定
　　住了。

19 針再從原出針點進針，重複動作 2 ～ 3 回。

20 最後將線剪斷（無需打結）。

21 將手機吊飾的線穿入耳機塞的洞內。

22 手機吊飾套入羊毛球。

23 收緊手機吊飾的線即可。

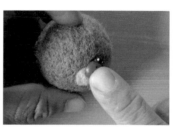

24 在造型木釦背面點上電氣膠，黏在白點上輕壓一下。

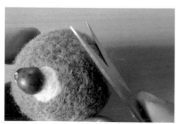

25 用小剪刀修掉多餘的羊毛。

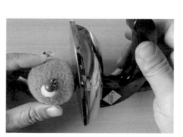

26 接著以熨斗整燙，讓羊毛球更加光滑。

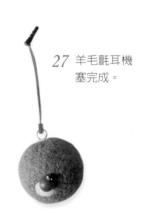

27 羊毛氈耳機塞完成。

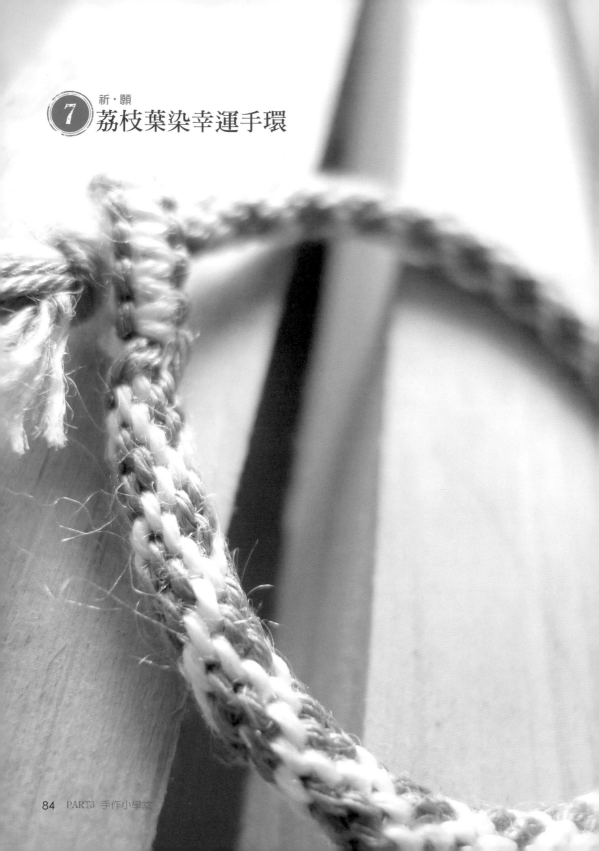

荔枝

科名：無患子科 Sapindaceae
屬名：荔枝屬
學名：*Litchi chinensis*
別名：離枝、丹荔

植物採集　染前處理　萃取染液　進行染色　染後加工

　　荔枝產地集中在中南部，平地及山區均有種植。原生種的荔枝樹形較為高大，而改良的品種因具經濟價值，所以農民都會將果樹矮化，以讓荔枝果實生長時能夠均勻地吸收到陽光。

　　果實採收期為夏季，採收期過後農民會請專門收木頭做木炭的人來將果樹全部矮化，不夠粗壯的樹幹他們便會將其丟棄在路旁，此時可將這些樹幹撿回供染色之用。

　　取回的樹幹先行乾燥後，再一一的細碎處理，作為乾材收藏，日後要進行染色作業時就可直接取出使用，而平時染色只需摘取樹葉來染色即可。

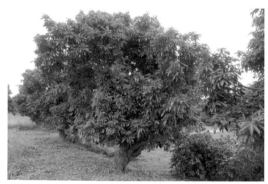

荔枝為常綠中喬木。

羽狀複葉互生，葉片披針形，先端漸尖。

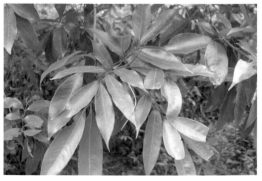

2 月下旬到 3 月開花，圓錐花序頂生或腋生。

沒有噴藥修枝的荔枝樹會因葉子茂密不通風，而容易有紫膠蟲（害蟲）在樹上繁衍。

果球形、心形或卵形，顏色因品種而有鮮紅至暗紅之差異，夏季成熟。

台灣農產品改良技術真的很厲害，將荔枝品種改到比 50 元硬幣還大。

🌿 取材部位　　　　○根　○莖幹　●葉　○花　○果實　○種子

荔枝整株都可用於染色，但因樹葉較易採集，所以經常以荔枝葉染色。採集時記得要採日照充足的葉子，因為其色素較飽和。

由於果樹通常是有果農照料，所以採集前要先行詢問過果農方可採摘，預防果樹有噴灑農藥。

整線

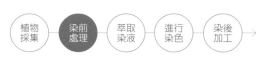
材料：苧麻線、水線

工具：木架（或椅背）、剪刀、一般染色工具

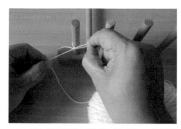

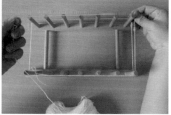

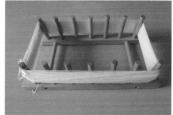

1 將線頭在起點處打一個活結。

2 鬆緊一致的將線繞在木架上。

3 繞完後將線尾如同線頭一樣在同一處打個活結。

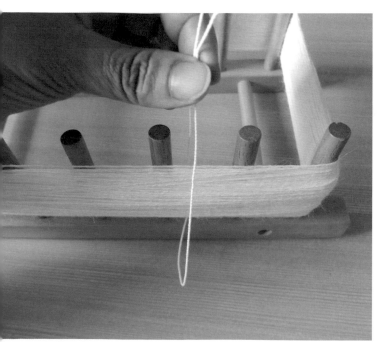

5 左手拉住最上方，右手食指從苧麻線的 1 / 3 處撥開，將裡面的水線拉出。

4 取一截水線，繞過苧麻線呈 U 字形。

6 食指拉線往前繞過前方水線。

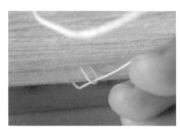

7 將前方水線抽出。

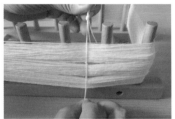

8 往上 2 / 3 的位置,再重複
5 ～ 7 的步驟一回後,將最
上方的線頭打結。

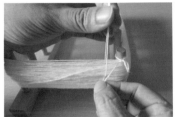

9 起點處也需做一組分隔線。

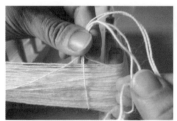

10 將苧麻線頭及線尾都和水線
一起固定。

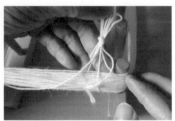

11 打一個活結。

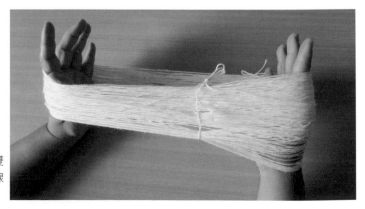

12 將線由木架中取出,雙
手撐開線彈一彈,使線
的鬆緊度一致。

精練

 植物採集 染前處理 萃取染液 進行染色 染後加工 →

材料：苧麻線（55g）、水（浴比為苧麻線的 50 倍）、精練劑（氫氧化鈉為苧麻線的 3%）、洗劑（1 公升的水加 0.5g 洗衣粉）

工具：一般染色工具

1 被染物秤重。

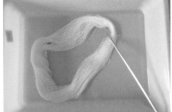

2 被染物泡水。

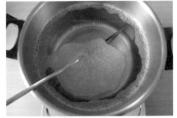

3 精練鍋中加水、1.65g 精練劑（先用鋼杯溶解）及 1.4g 洗劑。

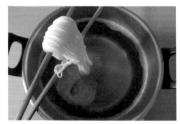

4 常溫時放入苧麻線。

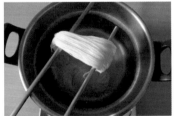

5 一根棒子固定住線，另一根作提線用（精練過程中得常這麼做，讓線在水中散開）。

6 開火煮至沸騰後轉小火持溫 30 分鐘後熄火。

7 將精練後的苧麻線移入溫熱水中。

8 舀掉熱水。

9 加入冷水，逐次兌水降溫至常溫為止。

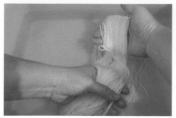

10 清洗苧麻線。

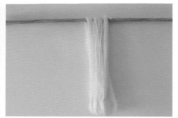

11 晾乾，完成精練。

植物採集 → 染前處理 → 萃取染液 → 進行染色 → 染後加工 →

材料：荔枝生葉（染材比 1：4，苧麻線重為 55g，實際染材用量為 220g）、水（浴比約線重的 50 倍，萃取一回）

工具：一般染色工具

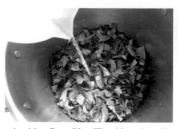

1 加入所需總水量【55g×50＝2750g（約2750c.c.）＋蒸發量550c.c.＝3300c.c.】。

2 開火煮至沸騰後轉中小火持溫40分鐘。

3 過濾染液。

4 染液降至常溫。

5 留一小杯原液給複染時使用。

材料：精練好的苧麻線（55g）、醋酸銅（媒染劑約線重的 5%，55g×5%＝2.75g）、水（浴比約線重的 40 倍）、常溫的染液

工具：一般染色工具

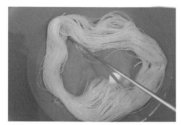

1 將精練好的苧麻線泡水打濕。

2 秤媒染劑（用 50℃的水溶解）。

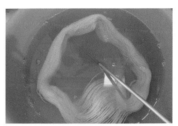

3 將苧麻線放入媒染盆內媒染 2 小時。

4 媒染後的苧麻線用清水漂洗。

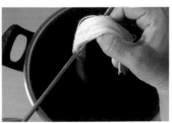

5 將媒染後的苧麻線放入常溫的染液內。

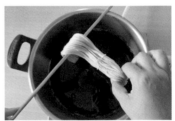

6 提線，讓苧麻線充分均勻吸收到染液。

7 開火煮至沸騰後轉小火持溫 20 分鐘後熄火。

8 染色過程中，要時常做提線的動作，以讓線材染色均勻。

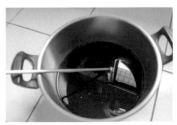

9 放涼降溫的等待時間，偶爾要提線，上色才會均勻。

10 清水漂洗染色的苧麻線。

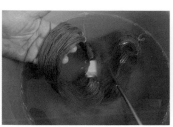

11 放入原媒染盆内後媒染 20 分鐘。

12 後媒染的線用清水再次漂洗，準備進行第二回複染。

13 在殘液中倒入預留的原液。

14 再次開火煮至沸騰，接著轉小火持溫 20 分鐘後熄火降至常溫，過程中依舊要時常提線。

15 在水中輕輕漂洗，洗去未染進纖維内的染料。

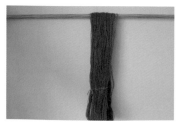

16 染色完成，晾乾。

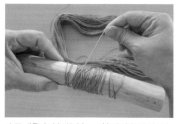

17 將水線剪掉，苧麻線繞在木棍上。

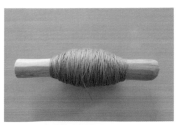

18 荔枝葉染苧麻線，完工。

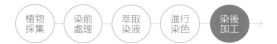
材料：白色苧麻線 3 條、荔枝染苧麻線 3 條

工具：染後加工工具（布尺、大理石、剪刀、編繩輪盤、尺）

1 先量出手圍（例：15cm，所需線長乘 6 倍）。

2 將量好長度的 6 條苧麻線中心點壓上大理石固定。

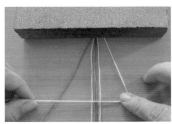

3 做平結，右邊線壓住全部的線。

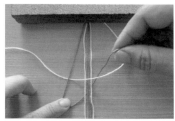

4 左邊線壓住右線，繞過全部的線下方，從右邊的洞拉出並拉緊（如此一回為單平結）。

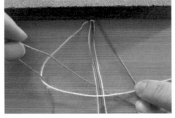

5 換左邊的線依步驟 3～4 操作。

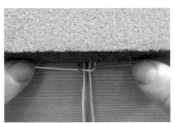

6 每做一回單平結就要往上拉緊。

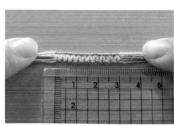

7 約做 3cm 的長度。

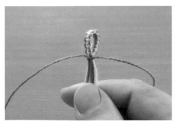

8 3cm 平結對折，拿另外一條線打結固定（亦可作辮子編）。

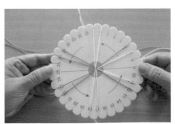

9 線的排列呈＊字型。
白線：1、2、7、11、17、18
有色線：6、12、22、23、27、28。

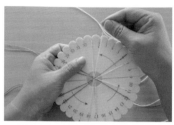

10 上下對稱的線為一組線。線的移動原則為右上線移到右下，左下線移到左上。

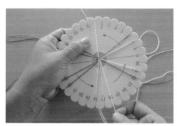

11 將右上 2 的線移到右下 16 的位置。

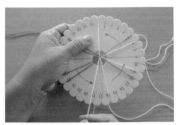

12 將左下 18 的線拉起。

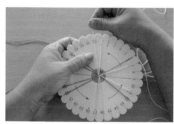

13 移到左上 32 的位置（此為第一組線的移動）。

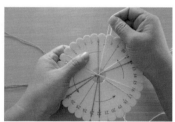

14 第二組：將右上 7 的線拉起。

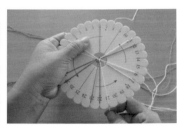

15 移到右下 21 的位置。

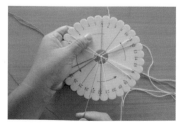

16 左下 23 的線拉起。

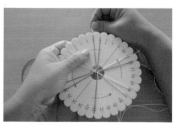

17 移到左上 5 的位置（第二組線完成）。

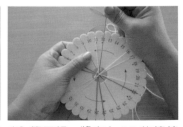

18 第三組：將右上 12 的線拉起。

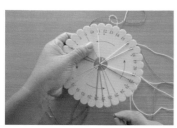

19 移到右下 26 的位置。

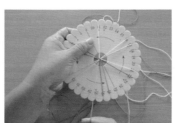

20 左下 28 的線拉起。

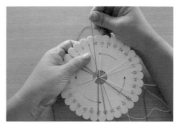

21 移到左上 10 的位置。

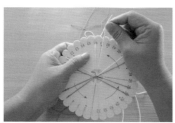

22 中途休息時，記得將一組進
行中的線做記號。

23 完成一組線一半的工作作為
記號。

24 編到所需長度。

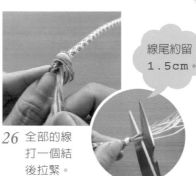

25 將線全部拆下。

26 全部的線
打一個結
後拉緊。

線尾約留
1.5cm。

27 幸運手環，完成。

95

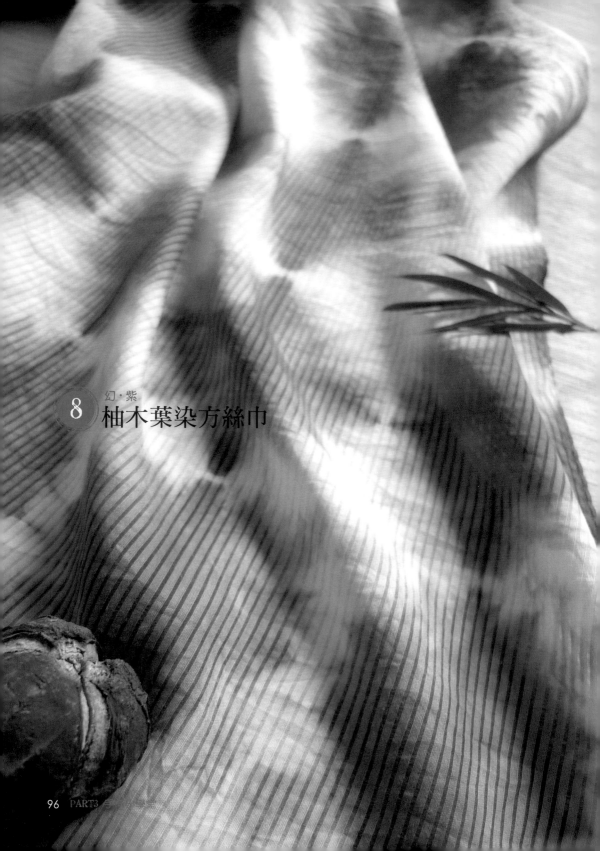

幻・紫

⑧ 柚木葉染方絲巾

柚木

科名：馬鞭草科 Verbenaceae
屬名：柚木屬
學名：*Tectona grandis*
別名：胭脂樹

植物採集　染前處理　進行染色

　　柚木為落葉或半落葉大喬木，樹幹通直，為優良的商用木材，因其含有豐富油脂，再加上耐腐性、耐水性等特質，成為建築裝潢及家具製作的良材。

　　進行戶外教學時，可採柚木的嫩葉搓揉，剛開始其汁液為黃褐色，慢慢地會轉為紫紅色，紅似胭脂，因此又稱「胭脂樹」。

　　柚木葉在開花前及開花後，染得的顏色均不同，開花前可染得紫紅色，而開花後則只能染得紫灰色，顏色變的不是那麼討喜。

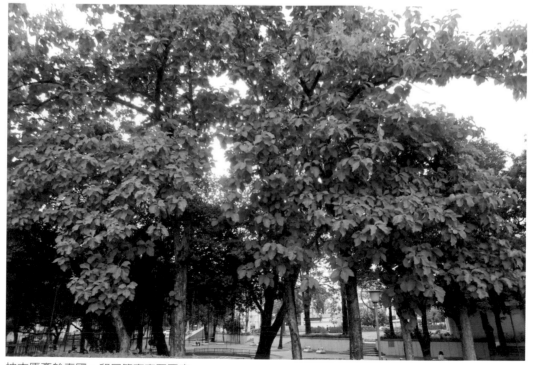

柚木原產於泰國、印尼等東南亞國家。

97

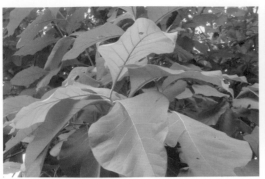

葉對生，卵形或橢圓形。

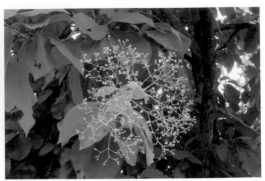

夏季開花，圓錐花叢頂生。

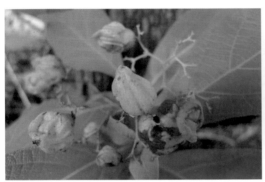

核果呈球形。

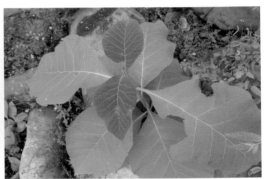

初生的嫩葉為紅褐色。

取材部位

○根　○莖幹　●葉　○花　○果實　○種子

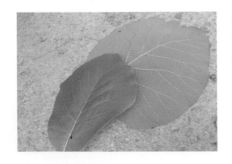

染柚木葉用的是新鮮葉，染材比雖是布重的 4 倍，但因葉片皆非常的碩大且有重量，所以採個幾片也就足夠染條小手帕了。

材料：精練過的方絲巾、水線

工具：剪刀

1 布重 18g。

2 方絲巾對折後，取上片布做三等分摺疊。

3 拉開會呈扇形。

4 再以橫向扇摺法摺疊。

5 再次以方塊形扇摺法摺疊。

6 摺疊後成塊狀。

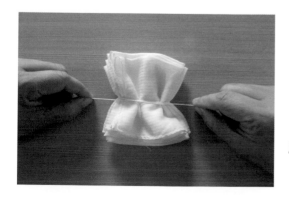

7 先以雙套結固定布，將雙套結貼著桌面左右同時拉緊，布的褶子才會平均。

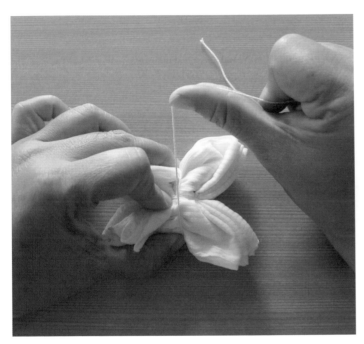

8 像包禮物般在布綁
上十字後拉緊。

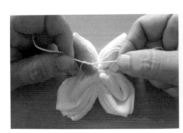

9 最後以頭尾打結收尾。

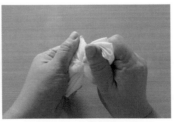

10 將綁好的布橫向拿在手上左
右轉一轉，以讓褶子更為平
均。

11 再縱向拿布左右轉一轉。

材料：柚木葉（染材為布重的 4 倍）、綁紮好的方絲巾（18g）、
　　　明礬粉（媒染劑為布重的 10%，18g×10%＝1.8g）、水

工具：一般染色工具

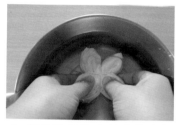

1　將綁紮好的方絲巾泡水打
　　濕。

2　倒入已溶解的媒染劑。

3　放入媒染盆內媒染 2 小時。

4　媒染後的方絲巾，用清水漂
　　洗過後壓乾準備染色。

5　細碎 72g 的柚木葉。

6　將染材清洗乾淨。

7　加入可蓋過染材及方絲巾的
　　水量。

8　放入媒染好的方絲巾。

9　開火煮至 80℃，開始轉小火
　　持溫 30 分鐘後熄火。

101

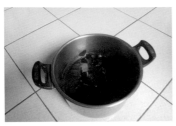

10 放涼降溫的等待時間裡依然要時常去攪動，上色才會均勻。

11 拆布、清水漂洗。

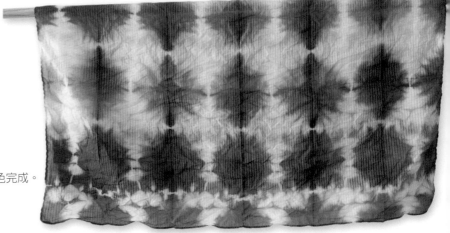

12 晾乾，染色完成。

1. 絲的精練劑為小蘇打，約布重的 3%；精練及染色溫度為 75℃～85℃，持溫時間要拉長到 30 分鐘以上。

2. 柚木為特殊染法的染材，被染物需與染材一同熬煮上色。

3. 開花前的柚木葉才染得到紫紅色，其他季節只能染得紫灰（褐）色喔！

你也可以
這麼做

又稱「胭脂樹」，直
接新芽搓揉一番，就可
將指甲上染色了，是
搓在當有趣的親子互動遊戲
柚木塗相喔！
接以

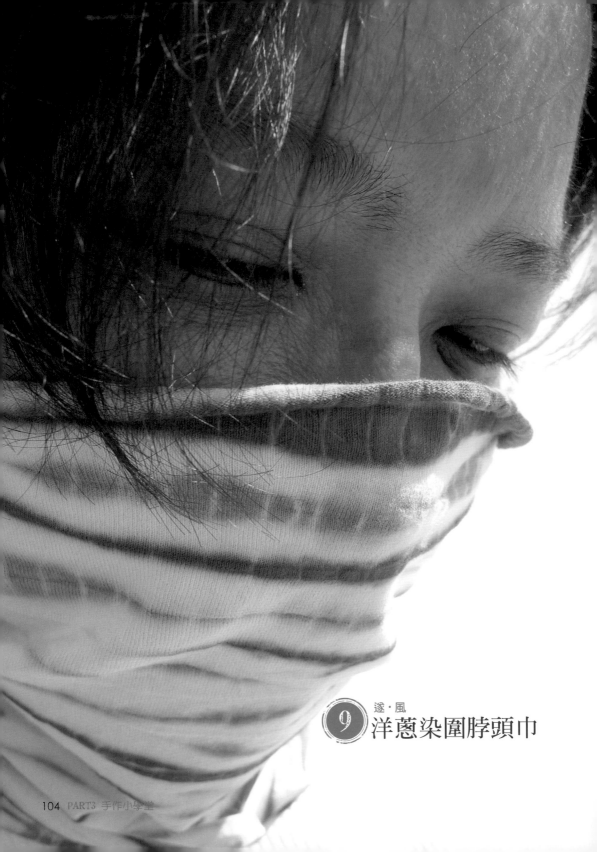

逐・風

⑨ 洋蔥染圍脖頭巾

洋蔥

科名：百合科 Liliaceae
屬名：蔥屬
學名：*Allium cepa*
別名：蔥頭、玉蔥、大蔥頭

　　洋蔥為草本植物，具強烈的辛辣味，鱗莖肥大，呈球形或扁球形，外包黃褐色皮膜。由於恆春半島貧瘠的砂礫土，以及冬天強勁的落山風適合洋蔥結球，落山風越強，洋蔥的品質就越好，因此台灣洋蔥產地以屏東恆春半島為大宗。

　　洋蔥常作為香料調味品或蔬菜食用，多食可降膽固醇、防止動脈硬化，算是具藥效的食材。在台灣，由於產季限制，不足以供應全年所需，因此仍須透過進口以供應消費需求。有些批發商會將洋蔥整理後所剝下來的外皮丟棄，利用這些被丟棄的外皮來染色，即是垃圾變黃金的最佳詮釋。

　　台灣的洋蔥皮薄且呈淡黃褐色，以鋁鹽媒染會呈現土黃色；而進口的洋蔥皮厚呈紅褐色，若以鋁鹽媒染，會出現濃厚的橘黃色澤；而進口的紫洋蔥皮以鋁鹽媒染會出現黃綠色。

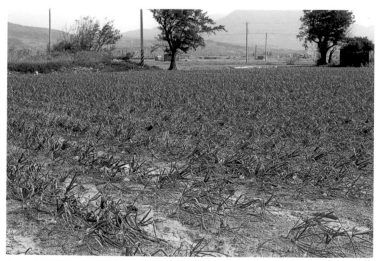

3～4月為台灣洋蔥的盛產期。（陳燦榮／攝）

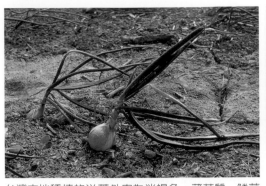

台灣本地種植的洋蔥外皮為淡褐色，薄革質，鱗莖較橢圓形。（攝影／陳燦榮）

大型果菜市場周圍都找得到洋蔥批發商，這些洋蔥都是由國外大量進口。

果菜市場經常可見整理好的洋蔥皮，可跟店家購買。

🌱 取材部位

○根 ●鱗莖 ○葉 ○花 ○果實 ○種子

洋蔥是很普遍的香料調味品，常作為蔬菜食用，取得方便。經常食用可防止動脈硬化、降低膽固醇。每回煮洋蔥時記得將外皮黃褐色部位收集起來，2～3顆的量就足夠染一條手帕。

材料：精練過的筒狀棉紗 1 片（布重 45g）、水線

工具：剪刀

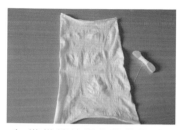

1 準備精練過的筒狀棉紗 1
片。

2 被染物秤重（筒狀棉紗
45g）。

3 以姆指及食指推布，中指做
定寬的動作。

4 將直向的布做第一段堆疊扇
摺（布厚褶子就會大摺）。

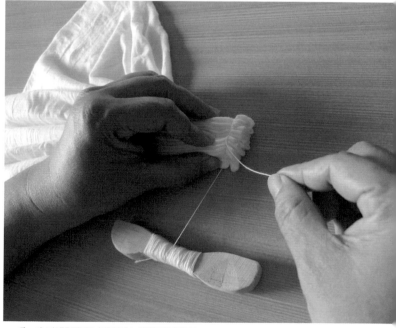

5 右方開頭用水線綁上雙套結固定。

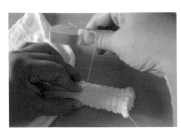

6 以0.5cm的距離往左方纏繞，中止時，水線多繞兩圈以預防布鬆脫。

7 將第二段的褶子與第一段的褶子交錯捉起（捉布時不要拉布，預防布染完後變大喔）。

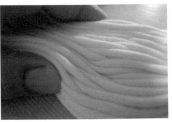

8 盡量讓每一個褶子都很清楚的交錯，不要有被包覆住的。

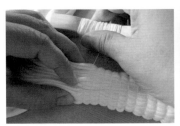

9 繼續纏繞固定。

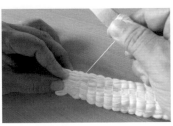

10 纏繞至尾端時再往回繞。

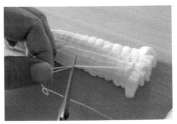

11 頭尾打結，將線頭剪短。

12 綁紮完成。

植物
採集 → 染前
處理 → **萃取
染液** → 進行
染色 →

材料：洋蔥皮（染材比 1：1，筒狀棉紗布重 45g、袖套布重 40g，總布重為 45g＋40g＝85g）、水【浴比約布重的 40 倍，1000c.c. 的水會有 200c.c. 的蒸發量，實際用水量為 85g×40＝3400g（約 3400c.c.）＋蒸發量 680c.c.＝4080c.c.】

工具：一般染色工具

1 　先將染材清洗乾淨。

2 　接著把染材快速撈起，預防色素流失。

3 　加入所需總水量的一半。

4 　由於是乾材，所以建議先浸泡 30 分鐘，色素較易萃取。

5 　開火煮至沸騰後，轉中小火持溫 20 分鐘。

6 　過濾第一次染液。

7 　原染材加入第二次萃取所需的水量（總水量的一半），同第一次萃取方式。

8 　過濾第二次染液，與第一次染液混合。

9 　染液放涼降溫（記得取出一些第二次複染時所需的原液）。

植物採集　染前處理　萃取染液　**進行染色**　→

材料：精練過且綁紮完成的筒狀棉紗 1 片（布重 45g）、明礬粉（媒染劑為布重的 10%，45g×10%＝4.5g）、水、常溫的染液【浴比約布重的 40 倍，45g×40＝1800g（1800c.c.）】

工具：一般染色工具

1 將綁紮好的筒狀棉紗泡水打濕。

2 放入媒染盆內，媒染 2 小時。媒染後的布用清水漂洗過後壓乾準備染色。

3 將媒染好的布放入已降至常溫的染液裡，攪動按摩 5 分鐘。

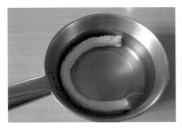

4 開火煮至沸騰後，轉小火持溫 20 分鐘後熄火。

5 放涼降溫的等待時間依然要時常去攪動，上色才會均勻。

6 清水漂洗多餘的染料。

7 放入原媒染盆內，後媒染 20 分鐘。

8 後媒染完的布用清水再次漂洗，準備進行複染第二回。

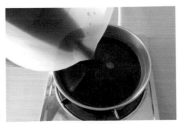

9 在殘液中倒入預留的原液。

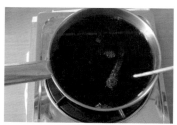

10 常溫時將布放入,同第一次
的染色流程。

11 再放涼降溫後即可拿布。

12 未拆布時先行漂洗1～2回,
此動作可讓綁紮的紋路更清
晰,不被多餘的染料污染。

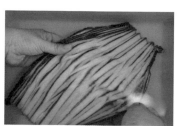

13 拆布後,在水中輕輕漂洗,
洗去未染進纖維內的染料
(漂洗過程中要更換乾淨的
水)。

14 晾乾,染色完成。

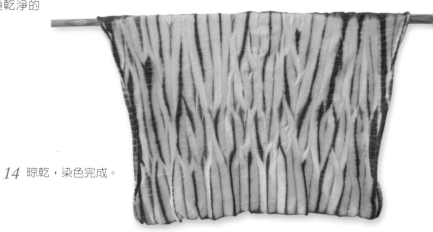

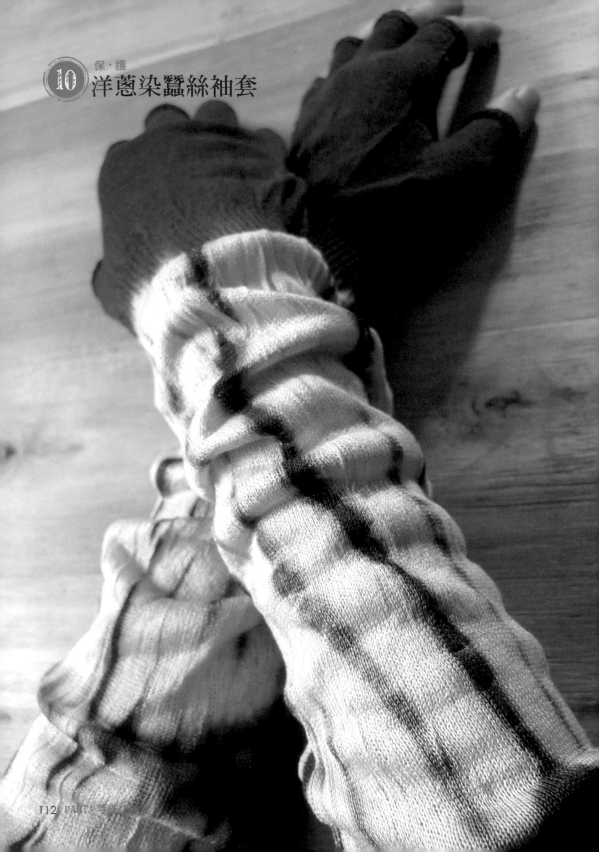

植物採集 → 染前處理 → 萃取染液 → 進行染色 →

材料：精練過的蠶絲袖套 1 雙（布重 40g）、4 股 SP 白線

工具：剪刀

1 被染物秤重（蠶絲袖套 40g）。

2 將精練過的蠶絲袖套對稱放平。

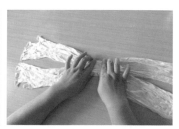

3 把手腕位置的布從兩側往中間推擠堆疊。

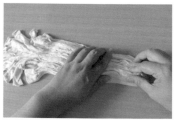

4 手肘處的布往手腕方向對折，一樣由兩側往中間推擠堆疊。

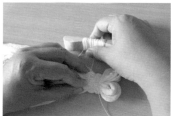

5 從手肘處開始綁紮。

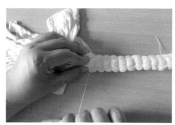

6 約 0.5cm 的距離往手腕方向纏繞。

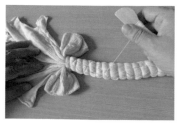

7 到達所需位置後，再往線頭方向回繞。

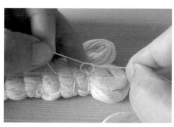

8 頭尾打結。

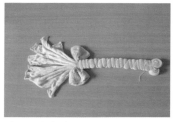

9 綁紮完成。

洋蔥皮染液萃取（同筒狀棉紗的染液萃取方式）。

材料：精練過的蠶絲袖套 1 雙（布重 40g）、醋酸鐵（媒染劑為布重的 3%，40g×3%＝1.2g）、水、常溫的染液【浴比約布重的 40 倍，40g×40＝1600g（1600c.c.）】

工具：一般染色工具

1 將打濕壓乾的袖套放入媒染盆內，媒染 2 小時。

2 媒染後的布用清水漂洗過後壓乾準備染色（可撥開的皺摺處要撥開來漂洗，預防媒染劑的雜質物殘留在縫內，產生染斑）。

3 開火煮至沸騰後，轉小火持溫 20 分鐘後熄火。

4 放涼降溫的等待時間依然要時常去攪動，上色才會均勻。

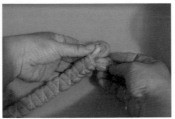

5 清水漂洗多餘的染料。

6 放入原媒染盆內，後媒染 20 分鐘。

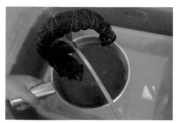

7 後媒染完的布用清水再次漂
洗，準備進行複染第二回。

8 在殘液中倒入預留的原液。

9 常溫時將布放入，同第一次
的染色流程。

10 放涼降溫後即可拿布。

11 在水中輕輕漂洗，洗去未染
進纖維內的染料（漂洗過程
中要更換乾淨的水）。

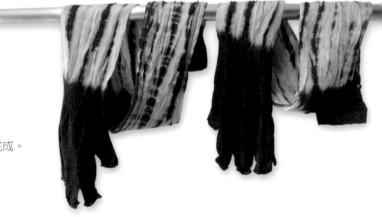

12 晾乾，染色完成。

私房
小祕技

1. 綁紮蠶絲布料時，為求精緻度，可以將水線改為 4 股 SP 白線。

2. 筒狀棉紗的縮率很高，裁布時要記得加入縮率。

3. 有彈性的布綁紮時不要過度拉扯，會導致彈性疲乏。

11 菱角殼染五指襪

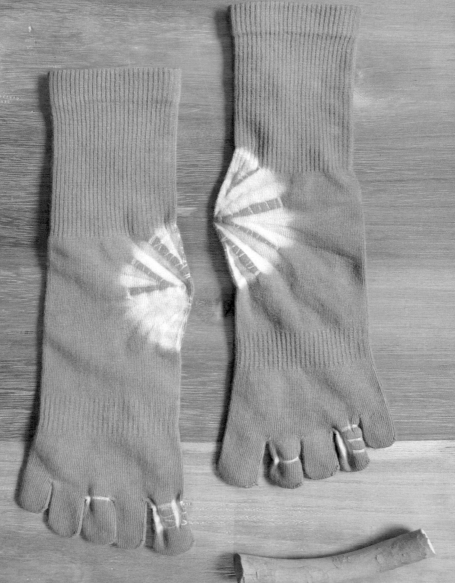

菱角

科名：千屈菜科 Lythraceae
屬名：菱屬
學名：*Trapa natans*
別名：龍角、紅菱、水花生

植物採集　染前處理　萃取染液　進行染色

　　菱為一年生水生植物，浮葉呈菱形簇生狀，葉柄膨大形成海綿狀組織，能貯藏空氣，以便於浮在水面；白色小花腋生，通常於傍晚微挺水面開放，翌日凋謝後花梗往水中彎曲發育成果實，故菱角又名「水花生」。

　　台灣栽種面積最大的地區為台南市官田區，每年九至十月底果實成熟；產季來臨時，在省道旁或路邊會有許多的攤家販售煮熟的菱角，或是已去殼的菱角仁，買包熟果順便向攤家索取他們將丟棄的菱角殼，通常攤家都會很樂意給予的。

　　帶回的菱角殼，記得要先平鋪於地面讓其自然陰乾，然後當作乾材收藏；也可染生鮮的菱角殼，其與鐵鹽媒染後，可染得紫味濃郁的黑，若以乾材施以鐵鹽媒染，則呈現出灰味的黑色調。

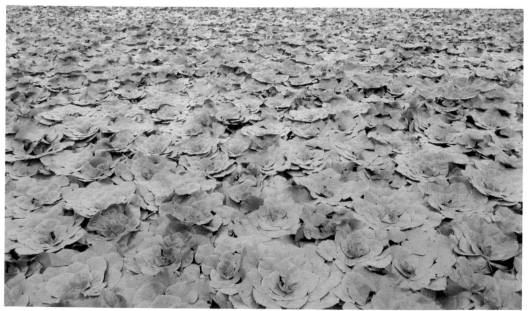

台南市官田區以栽種菱角為主要農業。

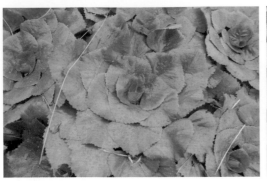

葉簇生莖端，呈蓮座狀。

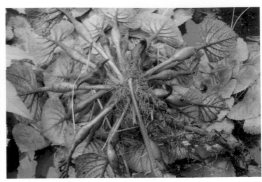

根部具特殊構造，可吸收氧氣。

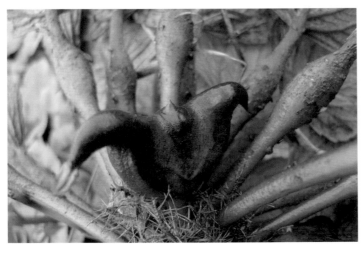

果實狀似元寶，初為綠色，熟時紅褐色，每年九至十月底成熟。

🌱 取材部位

○根　○莖幹　○葉　○花　●果實　○種子

煮熟的菱角，吃完果肉後，將菱角殼留下來晒乾就可供染色；或是跟專門剝菱角仁的店家，索取其要丟棄的菱角殼，量多可供一整年染色之用。

材料：精練過的襪子一雙、水線

工具：粉土筆、剪刀

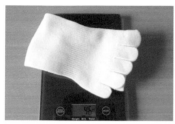

1　被染物秤重。

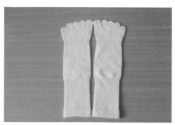

2　將精練過的襪子放正對齊。

3　在相同位置畫出記號點。

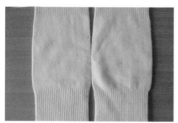

4　再次確認是否對齊。

5　右手壓住記號點。

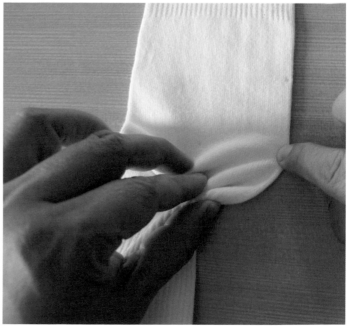

6　左手推布成扇摺狀。

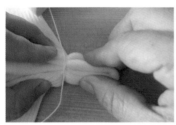

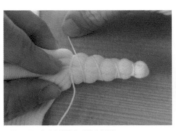

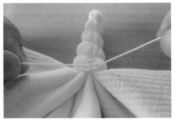

7 在選定的半徑位置點上做雙
　套結固定。

8 用水線將布做纏繞。

9 頭尾打結。

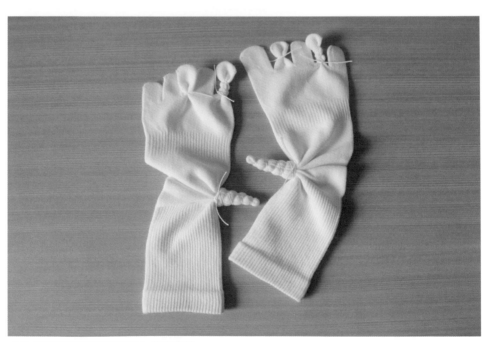

10 左右腳在不同腳指頭上做雙套結。

材料：菱角殼（50g）、水【分兩次萃取，浴比約布重的 40 倍，1000c.c. 的水會有 200c.c. 的蒸發量，實際用水量為 50g×40＝2000g（約 2000c.c.）＋蒸發量 400c.c.＝2400c.c.】

工具：一般染色工具

1　染材比 1：1

2　加入所需總水量的一半。

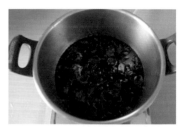

3　由於是乾材，所以建議先浸泡 30 分鐘，色素較易萃取。

4　沸騰後轉中小火持溫 20 分鐘。

5　過濾第一次染液。

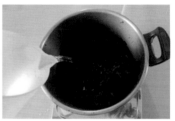

6　加入第二次所需水量（總水量的一半），同第一次萃取方式。

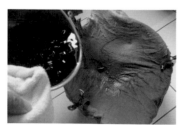

7　過濾第二次染液（與第一次染液混合），記得留一小杯原液給複染時用。

植物採集) (染前處理) (萃取染液) (**進行染色**) →

材料：完成綁紮的襪子一雙、醋酸鐵（媒染劑為布重的 3%，50g×3%=1.5g）、水、常溫的染液

工具：一般染色工具

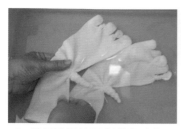

1 　將精練過的五指襪泡水打濕備用。

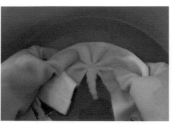

2 　放入媒染盆內媒染 2 小時。

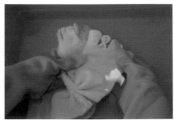

3 　媒染後的布用清水漂洗過後壓乾準備染色。

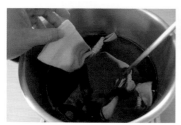

4 　將五指襪擰乾攤平放入染液中。

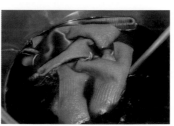

5 　開火煮至沸騰後轉小火持溫 20 分鐘後熄火。

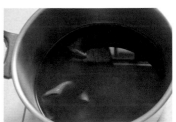

6 　放涼降溫後即可拿布。

7 　清水漂洗。

8 　放入原媒染盆內後媒染 20 分鐘。

9 　在殘液中倒入預留的原液。

10 後媒染完的五指襪再次放入
染液中。

11 開火煮至沸騰後轉小火持溫
20 分鐘後熄火。

12 再放涼降溫後即可拿布。

13 漂洗乾淨。

14 晾乾，染色完成。

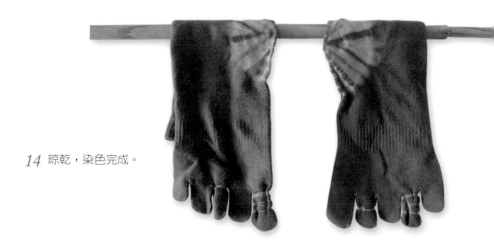

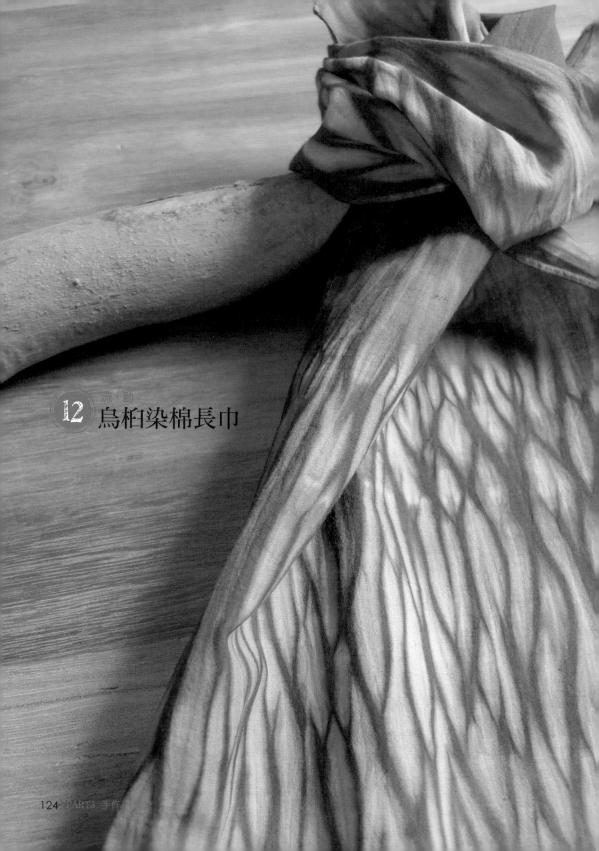

12 流·動
烏桕染棉長巾

烏柏

科名：大戟科 Euphorbiaceae
屬名：烏柏屬
學名：*Sapium sebiferum*
別名：瓊仔樹

植物採集　染前處理　萃取染液　進行染色

　　烏柏為落葉大喬木，單葉全緣互生，葉卵形或菱形，葉柄基部有蜜腺。花期在夏季，花多甚小，綠色或黃綠色，秋季樹葉轉為深紅色。果實為蒴果，球狀橢圓形或近球形，初青綠，成熟時轉為黑色，二裂，內藏種子。

　　台灣多作為行道樹，當秋末冬初季節氣溫變化時，一整排的烏柏葉便會轉為深紅色，別有詩意，似乎在告訴人們冬天到了。其木材、葉片、果實及乳汁有毒，中毒症狀會有腹痛、腹瀉、頭暈、四肢及嘴唇麻木、臉色蒼白等現象，皮膚接觸到乳汁則可能會引發刺激而潰爛。

　　烏柏的葉子為黑色染料，在開花前採集新鮮綠葉，以鐵鹽媒染即可得黑色調。

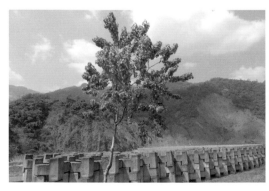

烏柏為平地少數的
紅葉植物。

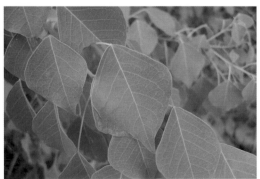

葉互生，呈卵形或菱
形，基部具有腺體，
能分泌蜜汁。

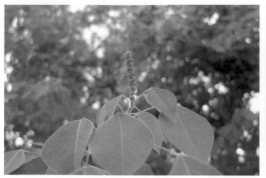

總狀花序，頂生。

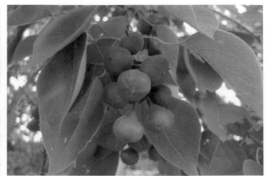

果實為蒴果，呈橢圓形或近球形，初為青綠色。

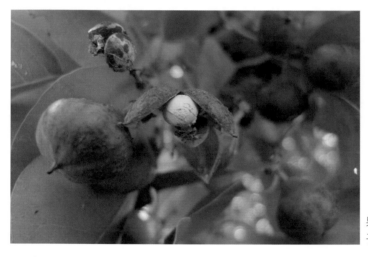

果實成熟時轉為黑色，內藏種子，具有毒性不能食用。

取材部位

○根　○莖幹　●葉　○花　○果實　○種子

烏桕取其葉用於染色，葉子取深綠色部位，太過黃綠色的葉子色素較不足，所以不建議使用。
採集時請戴手套保護自己，預防乳汁接觸皮膚，引發過敏。

材料：精練過的棉長巾 1 條（20g）、水線

工具：PVC 管 2 支

1 　被染物秤重。

2 　將棉長巾背面朝上，用粗的
　　PVC 管捲緊。

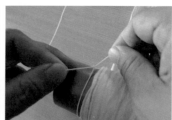

3 　在管子前端用雙套結打緊。

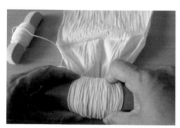

4 　將布擠壓堆疊。

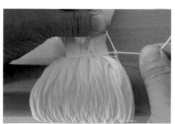

5 　固定住堆疊的布。

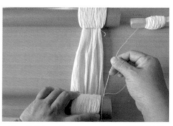

6 　拿另一支 PVC 管，重複步驟
　　2 ～ 5 的動作。

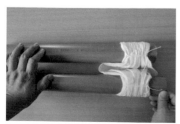

7 　注意！綁布的方向須是對稱
　　的。

植物採集 → 染前處理 → **萃取染液** → 進行染色 →

材料：烏桕生葉（80g）、水【萃取一回，浴比約布重的100倍，1000c.c.的水會有200c.c.的蒸發量，實際用水量為20g×100＝2000g（約2000c.c.）＋蒸發量400c.c.＝2400c.c.】

工具：一般染色工具

1 染材比1：4（布重20g，實際染材用量為80g）。

2 加入所需總水量。

3 開火煮至沸騰後轉中小火持溫40分鐘。

4 過濾染液。

5 染液放涼降溫。

6 留一小杯原液給複染時使用。

材料：精練過的棉長巾 1 條（20g）、醋酸鐵（媒染劑約為布重的 3%，
20g×3%＝0.6g）、水、常溫的染液

工具：一般染色工具

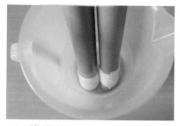

1 將綁紮好的棉長巾泡水打濕。

2 放入媒染盆內，媒染 2 小時。

3 媒染後的布用清水漂洗過後壓乾準備染色。

4 開火煮至沸騰後轉小火持溫 20 分鐘後熄火。

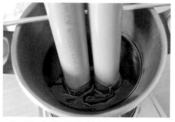

5 放涼降溫的等待時間依然要時常去攪動，上色才會均勻。

6 清水漂洗多餘的染料。

7 放入原媒染盆內，後媒染 20 分鐘。

8 後媒染完的布用清水再次漂洗後，準備進行複染第二回。

9 在殘液中倒入預留的原液。

10 常溫時將布放入，同第一次 *11* 再放涼降溫後即可拿布。
的染色流程。

12 在水中輕輕漂洗，洗去未染進纖維內的染料（漂洗過程中要換乾淨的水）。

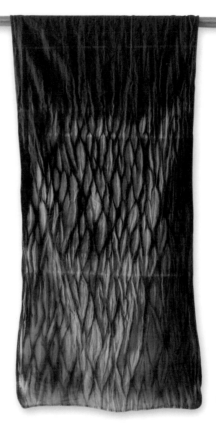

13 晾乾，染色完成。

水波紋和魚鱗紋的差別

1. 水波紋：用粗的圓棍（PVC 管、不鏽鋼棍）去捲布後堆疊，染後會產生
 像水波流動的紋路。

2. 魚鱗紋：布自己捲，棍子只是最後的輔助固定工具，染後會產生像魚鱗
 片的紋路。

⑬ 原·形 桉葉夾染羊毛長巾

檸檬桉

科名：桃金孃科 Myrtaceae
屬名：桉樹屬
學名：*Eucalyptus citriodora*
別名：猴不爬、油桉樹、檸檬香桉樹、檸檬尤加利

植物採集　染前處理　進行染色　染後加工

　　檸檬桉爲常綠大喬木，爲優良景觀樹種，葉子會分泌濃濃檸檬芳香，可驅趕蚊蟲，供作香精及防蚊產品的原料，在春夏之時，所有成熟老化的樹皮都會呈片狀剝落，所以樹幹會白皙又光滑，而有「猴不爬」之稱。

　　高聳的樹形分枝常集中於頂部，因此給人修長直立的印象，枝葉柔細飄逸，一旦颱風來臨，容易將枝葉吹斷掉落，所以風災過後最容易收集到新鮮葉子，否則樹形如此高大的檸檬桉還眞不知道如何採集其樹葉呢！

　　冬天採集到的葉子以鋁鹽媒染在動物性纖維上較易染得橘色調，其他季節則是染得土黃色調。染色時，記得保持通風，因爲桉葉的味道會令人感到頭暈暈的。

檸檬桉生長快速，
其葉片揉捻後會有
股檸檬味道出現。

葉披針狹長形。

地上常有落葉，可
撿拾來用於染色。

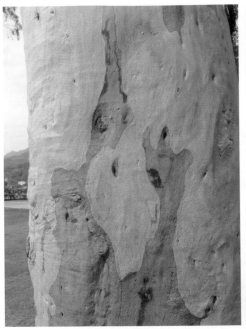

樹幹通直而巨大，樹皮會有片狀剝落，呈現光
滑的灰白色。

蒴果，球狀壺形，呈褐色。

取材部位　　　　　○根　○莖幹　●葉　○花　○果實　○種子

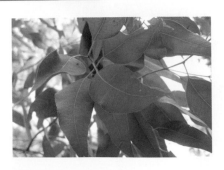

檸檬桉，又名檸檬尤加利，「桉」就是「尤加利」，
桉樹有數百種，大多生長在澳洲，台灣只有數十
種。
只要是尤加利葉都可用來做夾染，生鮮或是乾材
皆可使用。

植物採集 → 染前處理 → 進行染色 → 染後加工 →

材料：精練過的羊毛長巾、桉樹生葉、少許醋酸鐵

工具：PVC 管

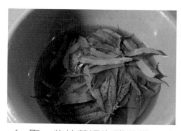

1 取一些桉葉浸泡醋酸鐵 2 小時。

2 將精練過的羊毛長巾泡水打濕。

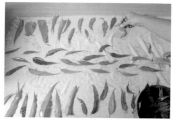

3 將清水洗過的桉葉放在長巾上（葉子在長巾上鋪一半就好）。

4 將未鋪桉葉的長巾拉起。

5 長巾覆蓋在桉葉上。

6 將媒染過的桉葉擺在長巾上，再次對折。

7 對折後的布再繼續擺上媒染過的桉葉。

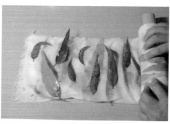

8 接著用 PVC 管將布緊緊的捲起。

9 用布或線纏繞。

材料：綁紮好的羊毛長巾、食用醋、水

工具：一般染色工具

1　將綁紮好的羊毛長巾放入鍋內，加入可淹過布的水量。

2　加一小瓶蓋的食用醋。

3　開火煮至沸騰後轉小火續煮2 小時，熄火，讓其自然降溫。

4　拆布。

5　醋酸鐵媒染的葉子會染出褐色的葉形。

6　無媒染的葉子會染出帶土黃色或橘色的葉形。

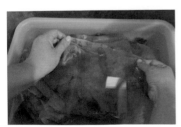

7　在水中漂洗。

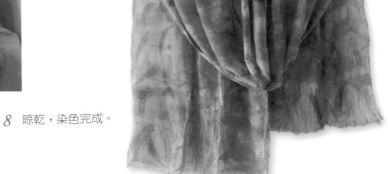

8　晾乾，染色完成。

材料：染好的羊毛長巾

工具：染後加工工具

1 將熨斗轉至「羊毛」的位置上，用蒸汽整燙。

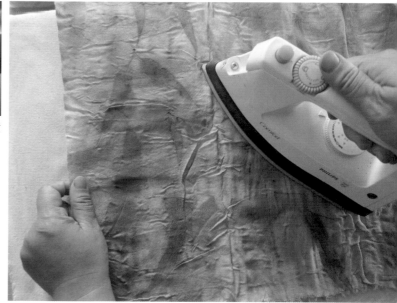

2 整燙時，由中心向外燙平即可。

私房
小祕技

1. 在冷冬時節撿取的桉葉較容易染出橘紅色。
2. 地上撿的乾桉葉也可以染色喔！
3. 在花店可以買到蘋果桉葉，其葉片染色效果最佳。

蘋果桉。

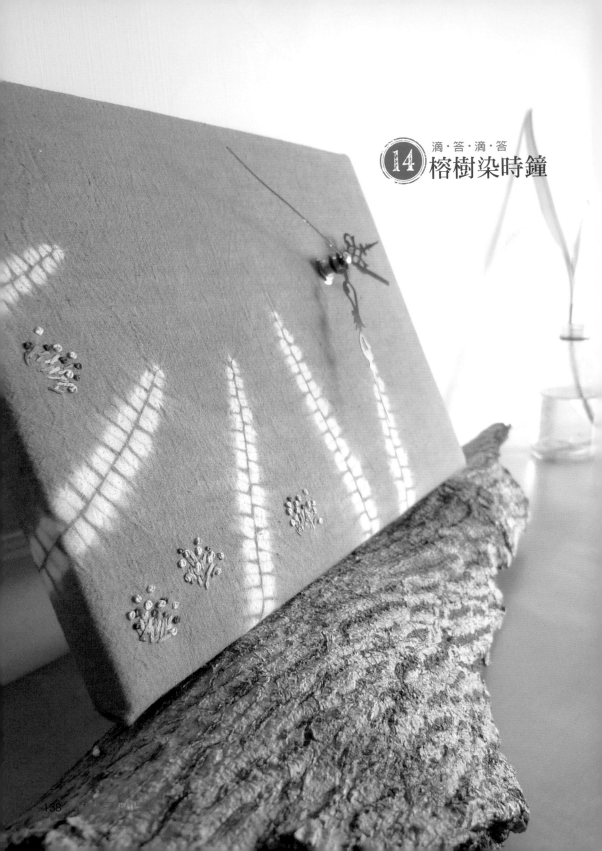

滴・答・滴・答

14 榕樹染時鐘

榕樹

科名：桑科 Moraceae
屬名：榕屬
學名：*Ficus microcarpa*
別名：正榕、孟加拉榕樹、印度榕樹

　　榕樹爲大型常綠喬木，常作爲綠蔭、行道樹；光滑的樹皮呈灰白色，主根粗壯，常有懸垂的氣生根，當氣生根深入土中，就會逐漸發育成支柱根，形成交錯的根系，有助於樹體的支撐及水分、養分的吸收。

　　榕樹算得上是非常容易取得的染材之一，不管是樹齡年輕或是年老的榕樹葉都可用於染色，差別只在於年老的榕樹色素濃厚，能染出帶有紅褐色的感覺，尤其是那上百年的老榕樹爺爺其色素更是優質。

榕樹多分枝，枝葉相當濃密。

葉革質，互生，呈橢圓形。

莖幹粗實，具有多數氣根。

果實初為綠色被白點，後轉為粉
紅色，成熟時則為黑紫色。

取材部位

○根　○莖幹　●葉　○花　○果實　○種子

榕樹全株具白色乳汁，採集時從細枝處剪下，置
於地上讓乳汁先流完再裝袋。葉片選擇以深綠色
為佳，剛長成的葉片色素不足，染色效果不好。

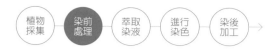
材料：精練過的中厚棉布（20g）、4 股 SP 白線、擋布

工具：木框、手縫針、粉土筆、剪刀

1　被染物秤重。

2　將木框放在布上，畫出木框的位置。

3　設計圖案（蕨葉線條的位置）。

4　縫紮的用線要比蕨葉線條長度多出 10 ～ 15cm。

5　針先穿過擋布。

6　將畫好的線當山線摺起。

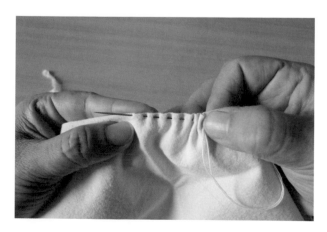

7　起針離布邊約 0.3cm，針距也是以約 0.3cm 的方式做平針縫；接近結尾時針離布邊約 0.1cm，針距也越來越小。

8 縫完後將線全部拉出。

9 針尾處剪線。

10 打結（預防縫完的線脫落）。

11 將畫線處全部縫好。

擋布

12 從結尾處拉線。

13 全部的縫線都拉緊（全部拉緊抽縐，再一起進行打結）。

14 將線繞一圈，線頭穿過圈。

15 左右手各自拉緊線。

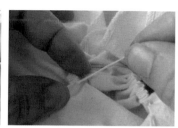

16 抵著布打緊。

17 進行第二回打結（一直往結及布的中間打結）。

18 一直要打到堆疊的布撥不開（結會越來越大）。

19 線頭剪短（約留 2 ～ 3cm）。

20 縫紮完成。

材料：榕樹生葉（染材比 1：4）、水【萃取一回，實際用水量為 20g×100＝2000g（約 2000c.c.）＋蒸發量 400c.c.＝2400c.c.】

工具：一般染色工具

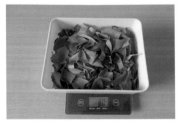

1 染材比1：4（布重為20g，實際染材用量為80g）。

2 加入所需總水量。

3 開火煮至沸騰後轉中小火持溫40分鐘。

4 過濾染液。

5 染液放涼降溫。

6 留一小杯原液給複染時使用。

植物採集 ▷ 染前處理 ▷ 萃取染液 ▷ **進行染色** ▷ 染後加工 →

材料：精練過的中厚棉布（20g）、 醋酸銅（媒染劑約布重的 5%）、
　　　水（浴比約布重的 40 倍）、常溫的染液

工具：一般染色工具

1 將綁紮好的棉布泡水打濕。

2 秤媒染劑（20g×5%=1g）。

3 加入 50℃的水（銅離子不易溶解，所以用溫水），攪拌溶解。

4 在媒染盆內倒入已溶解的媒染劑。

5 放入媒染盆內，媒染 2 小時。

6 媒染後的布用清水漂洗過後壓乾準備染色。

7 將布放入染液中按摩 5 分鐘（此動作可讓布均勻上色）。

8 開火煮至沸騰後轉小火持溫 20 分鐘後熄火。

9 放涼降溫的等待時間依然要時常去攪動，上色才會均勻。

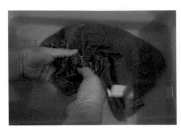

10 清水漂洗多餘的染料。

11 放入原媒染盆內,後媒染 20 分鐘。

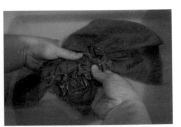

12 後媒染完的布用清水再漂洗後,準備進行複染第二回。

13 在殘液中倒入預留的原液。

14 常溫時將布放入。

15 再次開火煮至沸騰後轉小火持溫 20 分鐘後熄火。

16 放涼降溫後拆布,在水中洗去未染進纖維內的染料(漂洗過程中要換乾淨的水)。

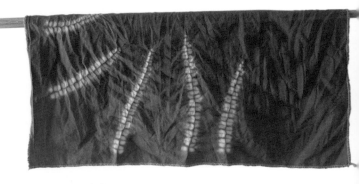

17 晾乾,染色完成。

材料：木框、時鐘機心、染好的中厚棉布、厚布襯、繡線、圖釘

工具：染後加工工具

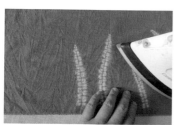

1 整燙染布。

2 取厚布襯畫出木框的大小。

3 再加上框的厚度（此為裁剪線），將厚布襯剪下。

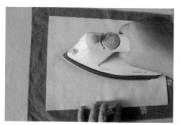

4 將厚布襯貼在布的背面。

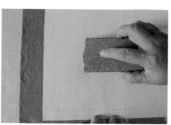

5 大理石壓布降溫。

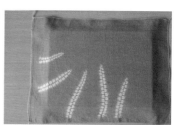

6 熨燙完成。

7 畫出需刺繡的位置。

8 抽出六股繡線中的三股（一條一條的抽出）。

9 線條刺繡時，右手用針順線（這個動作可以使線平順並排），左手將線拉緊。

10 結粒繡製作。

11 用針反勾繡線。

12 再將線繞針一圈，線在針上呈現一個 8 字形。

13 將線收緊，針在離線頭一條紗的位置下針。

14 將線全拉緊，針往下扎。

15 右手在布的下方拉線，左手在布的上方控制結的鬆緊。

16 收完線的結粒繡中心會有一個凹點。

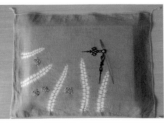

17 將時鐘機心擺放在想要的位置點上做記號。

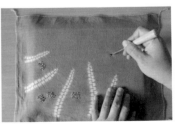

18 用錐子先挖出一個洞。

19 布的部分用剪刀剪個十字；木片的部分用小刀挖即可。

20 用圖釘先固定四個中心點。

21 再將四個角收邊，圖釘固定住。

22 在中心點鎖上吊環。

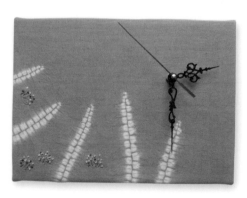

23 裝上時鐘機心就完成了。

私房 小祕技

1. 縫紮時，縫線越短，所需縫線就要多留 15cm，如此布抽縐時才有拉緊打結的空間。

2. 擋布大小為約 0.7×3cm 的長條形棉布，使用時摺成四摺即可。

3. 貼布襯時請將蒸汽關閉，從中心往外熨起（約壓 5 秒後再移動位置）；用大理石壓布降溫，布要涼了才能移動，否則布和襯容易分離。

4. 抽繡線時，一次只能抽出一條；一次抽出所需的線（如一次就分出三條），那麼在進行刺繡時，線就容易鬆緊不一。

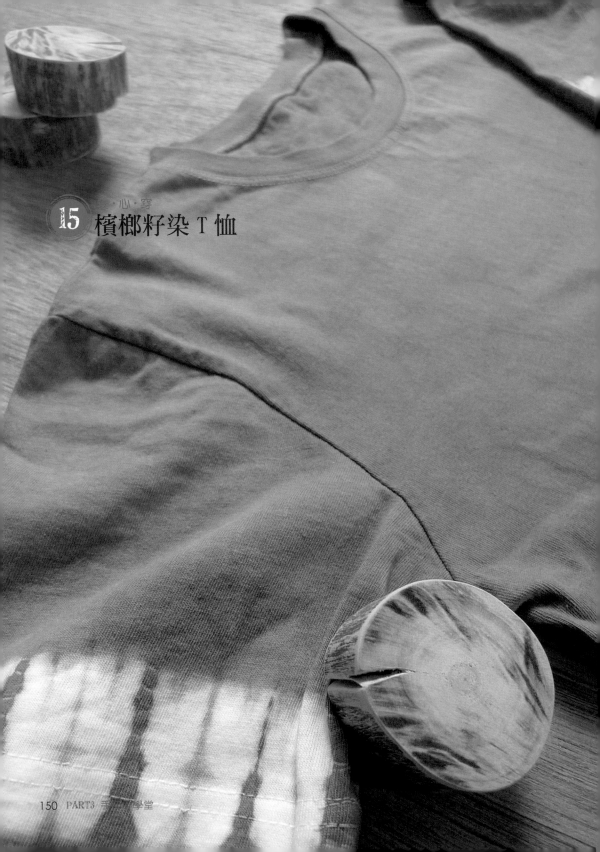

15 ·心·穿
檳榔籽染 T 恤

檳榔

科名：棕櫚科 Arecaceae
屬名：檳榔屬
學名：*Areca catechu*
別名：菁仔叢

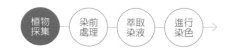

檳榔為棕櫚科常綠喬木，葉柄脫落後具明顯的環紋。在台灣，檳榔為經濟價值頗高的作物，因此許多農民砍掉了可以保護土地的大樹，轉為種植一片又一片會長出新台幣的檳榔樹。然而檳榔屬於淺根性植物，抓地力不足，無法涵養水源，因此每當颱風豪雨過後，常造成土石隨著雨水滑落，造成危害。

檳榔樹下經常可見乾燥或未乾燥的黃褐色果實，撿拾後去除纖維質，內藏一顆種子，便是用來染色的染材，染色前得先將種子敲碎，方可取得色素。

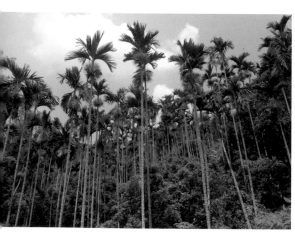

檳榔樹樹幹通直不分枝，
呈細長圓柱形。

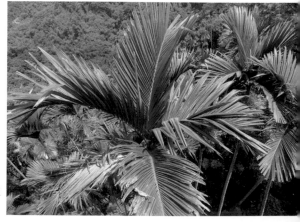

羽狀複葉叢生
於莖部頂端。

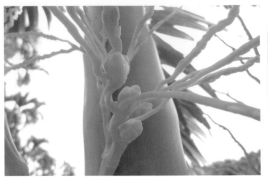

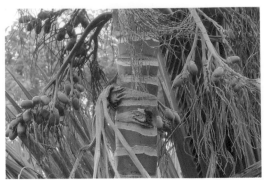

肉穗花序自葉鞘下部抽出，為雌雄同株異花。 核果卵狀橢圓形，聚集叢生。

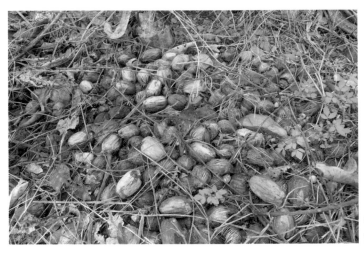

樹下的乾燥廢棄果實可拾回作染色用材料。

取材部位

○根　○莖幹　○葉　○花　○果實　●種子

拾回的檳榔籽，可先在太陽底下晒乾，再將其纖維質外殼去除，取內部的種子收藏；也可先用舊的牛仔褲，取其褲管裝入檳榔籽，用鐵槌將其敲破收藏，便於日後的染色。

材料：精練過的棉質 T 恤（194g）、水線

工具：剪刀

1 將精練過的棉質 T 恤平鋪於桌面，規劃出預綁的位置。

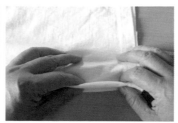

2 以姆指及食指推布，中指做定寬的動作，將衣服下擺處平整的堆疊扇摺（布厚褶子就會大摺）。

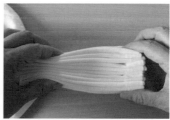

3 右方開頭用水線綁上雙套結固定。

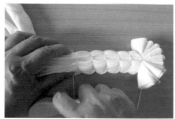

4 以 1cm 的距離往左方纏繞。

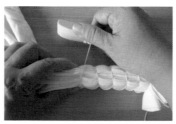

5 繞到所需長度後，再往回纏繞與線頭打結。

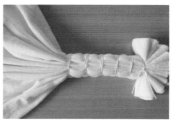

6 盡量讓正反面的每一個褶子都很清楚，不要有被包覆住的。

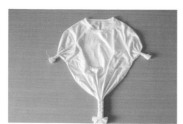

7 兩邊袖子採取相同摺法。

材料：細碎的檳榔籽（染材比1：1）、水【分兩次萃取，浴比約布重的40倍，實際用水量為194g×40＝7760g（約7760c.c.）＋蒸發量1552c.c.＝9312c.c.】

工具：一般染色工具

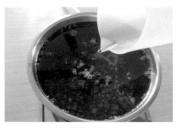

1 加入所需總水量的一半。由於是乾材，所以建議先浸泡30分鐘後，色素較易萃取。

2 沸騰後轉中小火持溫20分鐘。

3 過濾第一次染液。

4 煮過的檳榔籽會軟化，這時再拿剪刀將其細碎一回，如此色素更易萃取。

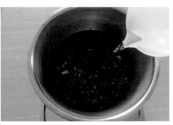

5 加入第二次所需水量（總水量的一半），同第一次萃取法。

6 過濾第二次染液（與第一次染液混合）。

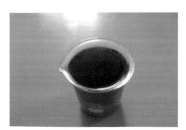

7 留一小杯原液給複染時使用。

材料：精練過的棉質 T 恤（194g）、醋酸銅（媒染劑約布重的 5%，194g×5%＝9.7g）、水（浴比約布重的 40 倍）、常溫的染液

工具：一般染色工具

1 　將綁紮好的棉質 T 恤泡水打濕。

2 　在媒染盆內倒入已溶解的媒染劑。

3 　放入媒染盆內，媒染 2 小時。

4 　媒染後的布用清水漂洗過後壓乾準備染色。

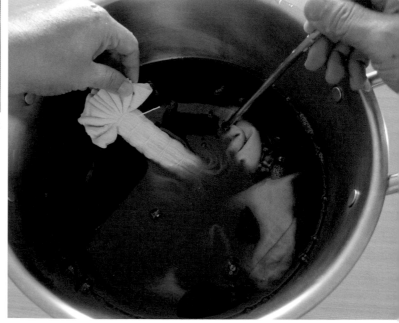

5 　將布放入染液中按摩 5 分鐘，此動作可讓布上色均勻。

6 開火煮至沸騰後轉小火持溫
20 分鐘後熄火。

7 放涼降溫的等待時間依然要
時常去攪動,上色才會均勻。

8 清水漂洗多餘的染料。

9 放入原媒染盆內,後媒染 20
分鐘。

10 後媒染完的布用清水再次漂
洗,準備進行複染第二回。

11 在殘液中倒入預留的原液。

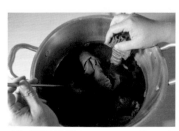

12 常溫時將布放入,同第一次
的染色流程。

13 再放涼降溫後即可拿布。

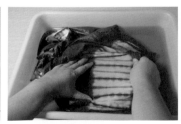

14 在水中輕輕漂洗,洗去未染
進纖維內的染料(漂洗過程
中要換乾淨的水)。

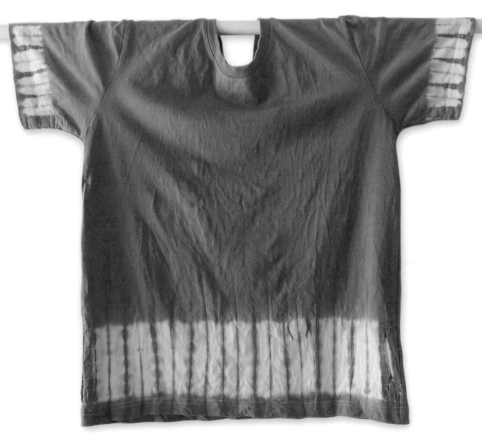

15 晾乾，染色完成。

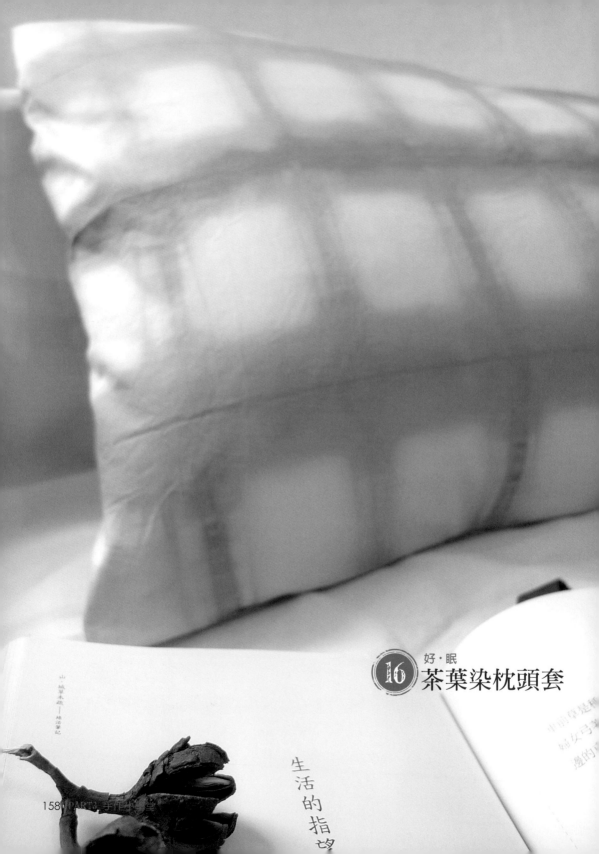

好・眠
16
茶葉染枕頭套

山．城草木疏——植染筆記

生活的指望

茶葉

科名：茶科
屬名：茶屬
學名：*Camelliasin ensis*（L.）ktzel
別名：茗、茶樹、小葉種茶、山茶

　　茶為常綠灌木或小喬木，高可達 3m，但茶農為便利茶葉的摘採，多矮化至 1m 左右。茶原為藥用，有調節新陳代謝、促進免疫系統、提神解渴、清熱利尿、消滯止瀉、治腸炎、消化不良、感冒之用，直至唐朝，陸羽才把茶當飲料，將飲茶研究出一套茶經，使得飲茶成為生活文化。

　　茶染色可用市面上購買到的乾燥茶葉，利用廉價烘焙過之茶葉或茶枝萃取染液，過期的茶葉或茶包也可用於茶染，無論是綠茶、紅茶、烏龍茶都行。茶在萃取染液的過程裡，空氣中會飄散著一股濃濃的茶香，令人精神為之振奮。

　　許多手作鄉村娃娃的達人，都會自己動手染出娃娃身體用的胚布，但大多是利用紅茶包去染色，且不需媒染即可染得紅褐色。

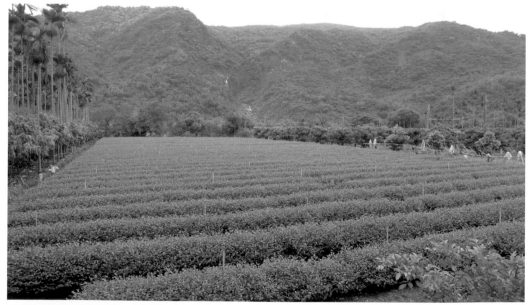

茶適合種植在高溫多濕，日夜溫差大的環境裡。

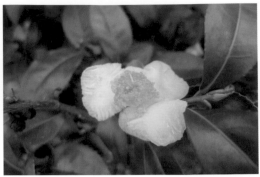

葉革質，橢圓狀披針形或倒卵狀披針形，邊緣具鋸齒。

秋天開白色花，芳香，花瓣通常 5 枚，圓形，花絲近離生。

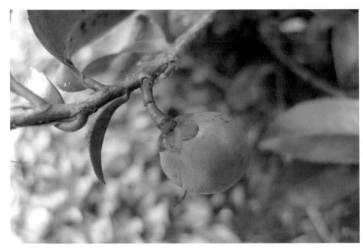

果實為蒴果。

○根　○莖幹　●葉　○花　○果實　○種子

家中若有價格低廉，或是不好喝的茶都可用於染色，不論是何種茶，茶葉或茶包都行。

茶為多色性染料，不同茶葉品種可染出的色相也不相同，而同品種不同媒染染得的色相也都有所差異。

材料：精練過的精梳棉 2 片（50cm×75cm 及 50cm×95cm，布重 125g）、水線

工具：布尺、同尺寸的木塊 2 片

1 被染物秤重。

2 用布尺量出枕心的長及寬（此顆枕心為 45cm×70cm）。

3 取 50cm×95cm 的布，將布直向扇摺 4 等分。

4 量出木塊的大小，以方塊扇摺法摺布。

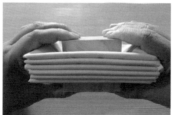

5 摺完的布上下各放一片木塊。

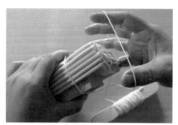

6 以雙套結先行固定。

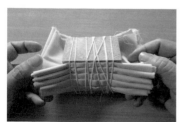

7 綁紮完成，而 50cm× 75cm 的布另做素色染。

植物採集 → 染前處理 → **萃取染液** → 進行染色 → 染後加工 →

材料：茶葉（染材比1：1）、水【浴比約布重的40倍，實際用水量為125g×40＝5000g（約5000c.c.）＋蒸發量1000c.c.＝6000c.c.】

工具：一般染色工具

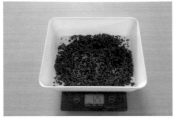

1 秤染材。

2 加入所需總水量的一半。由於是乾材，所以建議先浸泡30分鐘，色素較易萃取。沸騰後轉中小火持溫20分鐘。

3 過濾第一次染液。

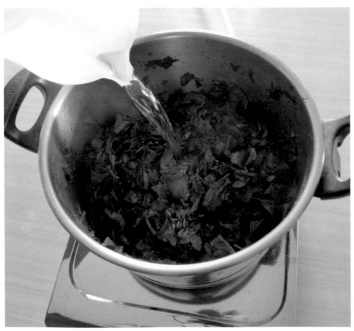

4 加入第二次所需水量（總水量的一半），同第一次萃取方式。

5 過濾第二次染液；兩次染液混合後降溫至常溫。

6 留一小杯原液給複染時使用。

植物採集 ─ 染前處理 ─ 萃取染液 ─ **進行染色** ─ 染後加工 →

材料：精梳棉2片（125g）、醋酸銅（媒染劑約布重的5%，125g×5%＝6.25g）、水、常溫的染液

工具：一般染色工具

1 將綁紮好的棉布及素色染的棉布泡水打濕。

2 在媒染盆內倒入已溶解的媒染劑。

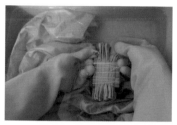

3 放入媒染盆內媒染2小時。媒染後的布用清水漂洗過後壓乾準備染色。

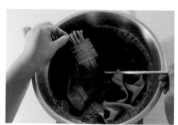

4 將布放入染液中按摩5分鐘，未夾住的布也要撥開以便於吸色（此動作可讓布上色均勻）。

5 開火煮至沸騰後，轉小火持溫20分鐘後熄火。

6 放涼降溫的等待時間依然要時常去攪動，上色才會均勻。

7 放入原媒染盆內後媒染20分鐘。

8 後媒染的布用清水再次漂洗後準備進行複染第二回。

9 在殘液中倒入預留的原液。

10 常溫時將布放入。

11 開火煮至沸騰後，轉小火持
溫 20 分鐘後熄火。

12 放涼降溫的等待時間依然要
時常去攪動，上色才會均勻。

13 在水中輕輕漂洗，洗去未染
進纖維內的染料。

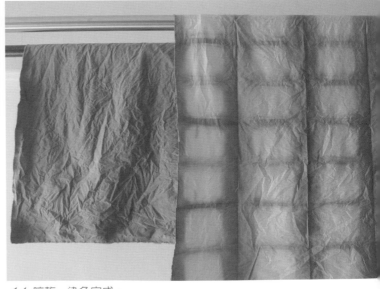

14 晾乾，染色完成。

植物採集) ─ (染前處理) ─ (萃取染液) ─ (進行染色) ─ (**染後加工**) →

材料：已染色完成的精梳棉 2 片（50cm×75cm 及 50cm×95cm）、枕心

工具：染後加工工具

1 整燙染布。

2 在兩片布的 50cm 寬邊處，摺出 1cm 縫份（一邊就好）。

3 再摺第二摺（用指甲刮布，能讓摺痕清楚，像熨燙過一般）。

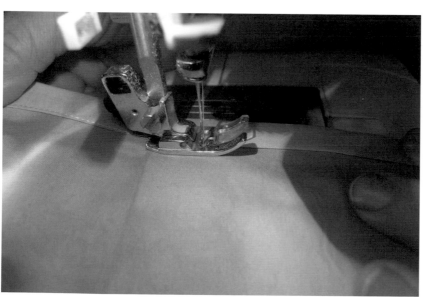

4 沿著第二摺摺邊車縫一道。

5　圖案布量出 20cm 的反摺布
　（此為袋蓋）。

6　兩片布正面對正面疊在一
　起。

7　用珠針固定兩片布。

8　車縫三個邊（縫份 1cm）。

9　車縫好的布一同用裁縫車的
　拷克功能車布邊。

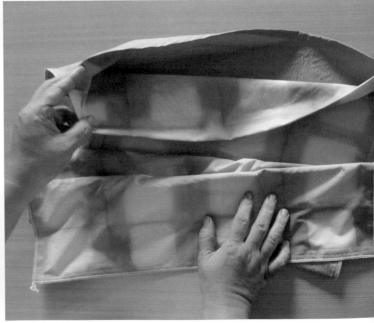

10　從袋口處準備將布翻回正面。

11 翻回正面的袋口模樣，需再將袋蓋翻一次。　　*12* 袋蓋翻好後的樣子。

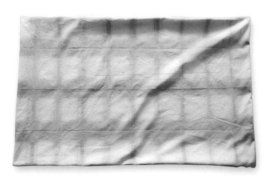

13 枕頭套的正面。

14 枕頭套的反面。

17 福木染束口後背包

福木

科名：藤黃科 Clusiaceae
屬名：福木屬
學名：*Carcinia multiflora*
別名：福樹、金錢樹、瓦斯彈

　　福木為常綠喬木，由於油亮光滑的葉片形似日本古時候的貨幣「小判」，因此被稱為「福木」，除此之外，還有「福樹」和「金錢樹」等別名，表示栽種此樹容易發財得福。它的樹形呈圓錐塔狀、枝葉茂密整齊且不容易掉葉，因而經常栽種於庭園及校園，是優良的造景樹及防風樹種。

　　福木在夏天開黃色的單朵花，因為它幾乎無柄，所以看起來就像是直接從樹幹上長出來，而福木的球狀果實狀似柑橘，初生時為綠色，成熟後會轉變為橙黃色，不過味道不是很好聞，熟成後則有股臭瓦斯味，因而還有個「瓦斯彈」的稱號。

　　整株福木都可用於染色，但最常用於染色的部位是樹葉，鋁鹽媒染為亮黃色；但由於植物休眠的特性，在冬季採摘的葉子則染不到亮黃色，所以最好能在開花前採收一些葉子，將其陰乾後作為乾材收藏備用。

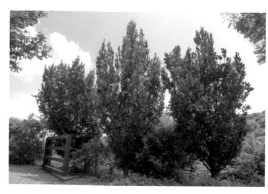

福木的莖幹相當粗壯，不怕強風吹襲，因此常種植來作為圍籬。

葉對生，長橢圓形或橢圓形，革質。

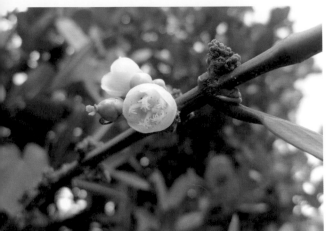

夏季開黃色小花，叢生於葉腋或
無葉的枝條上。

樹下的種子會發芽但不易長大，可撿拾回家做
種子森林。

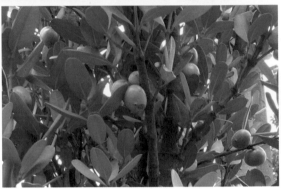

果實為漿果，扁球形或近似球形，熟時橙黃色，具有濃
郁的味道。

取材部位

○根　○莖幹　●葉　○花　○果實　○種子

要避免採集在春天新長出的嫩葉，盡量挑選深綠
色的葉子，這樣色素才夠飽和。由於植物休眠的
特性，在冬季不適合採集，因此若要長年都能染
到福木的亮黃色，最好能在開花前採收葉子，將
其細碎陰乾後作為乾材收藏備用。

植物
採集 → 染前
處理 → 萃取
染液 → 進行
染色 → 染後
加工 →

材料：精練過的中厚棉布一片（33cm×90cm，布重49g）、水線

工具：粉土筆、剪刀、裁縫車

1 被染物秤重。

2 布的周圍車縫布邊。

3 布的一半做三角形對折。

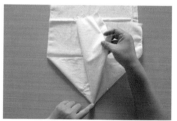

4 上片布做三等分扇摺。

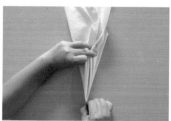

5 將布全部摺完（此摺法會有六片花瓣）。

6 同十字扇摺花的摺法。

7 水線綁紮。

8 水線綁的位置不要超過布邊。

材料：福木乾葉（染材比 1：1）、水【浴比約布重的 50 倍，實際用水量為 49g×50＝2450g（約 2450c.c.）＋蒸發量 490c.c.＝2940c.c.】、小蘇打（20 公升的水加 5g 的小蘇打）

工具：一般染色工具

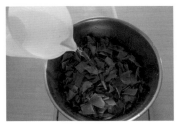

1 加入所需總水量的 2／3 及少許小蘇打。由於是乾材，所以建議先浸泡 30 分鐘，色素較易萃取。

2 沸騰後轉中小火持溫 20 分鐘。

3 過濾第一次染液。

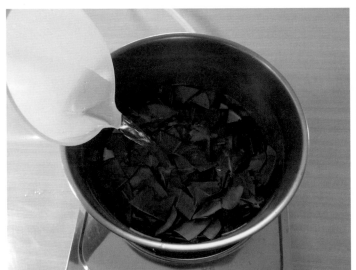

5 過濾第二次染液；兩次染液混合後降溫至常溫。留一小杯原液給複染時使用。

4 加入第二次所需水量（總水量的 1／3）及少許小蘇打，同第一次萃取方式。

材料：綁紮好的棉布（49g）、明礬粉（媒染劑約布重的 10%，49g×10%=4.9g）、醋酸鐵（媒染劑約布重的 3%，49g×3%=1.47g）、水（浴比約布重的 40 倍）、常溫的染液

工具：一般染色工具

1 將綁紮好的棉布泡水打濕。

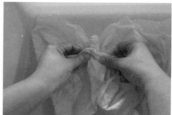

2 放入明礬媒染盆內，媒染 2 小時。

3 將布放入染液中按摩 5 分鐘（此動作可讓布上色均勻）。

4 開火煮至沸騰後轉小火持溫 20 分鐘後熄火。

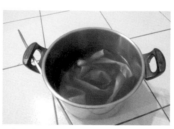

5 放涼降溫的等待時間依然要時常去攪動，上色才會均勻。

6 清水漂洗多餘的染料。

7 取布的另外一半對折兩回。

8 同十字扇摺花法摺布。

9 綁線時故意綁出布邊，讓花形不完全完整。

10 注意要綁在同一面喔！

11 另取一盆清水，倒入已溶解
的醋酸鐵（媒染劑）。

12 放入媒染盆內，後媒染 20
分鐘。

13 後媒染完的布用清水再次漂
洗後，準備進行複染第二回。

14 在殘液中倒入預留的原液。

15 常溫時將布放入。

16 再次開火煮至沸騰後轉小火
持溫 20 分鐘後熄火，放涼
降溫後即可拿布。

17 布先漂洗後再拆。

18 在水中輕輕漂洗，洗去未染
進纖維內的染料（漂洗過程
中要換乾淨的水）。晾乾，
染色完成。

植物採集 ─ 染前處理 ─ 萃取染液 ─ 進行染色 ─ **染後加工** →

材料：繩子 2 條（長度 160cm）、染色的中厚棉布

工具：染後加工工具

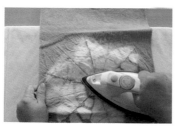

1 整燙染布（此為第一回綁布的圖紋，底為白色）。

2 布正面對折，在袋底位置畫出約 3cm 不車縫的記號點。

3 袋口處畫出 8cm 及 10cm 的記號點（穿繩孔 2cm）。

4 從不車縫的記號點起車縫（記得回針喔）。

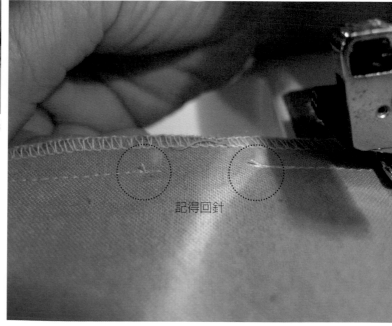

記得回針

5 車縫到袋口 10cm 的記號點回針，跳到袋口 8cm 的記號點再起車縫回針，車縫到袋口處回針。

6 在袋口10cm的位置畫線。　　*7* 袋口處摺出1cm。　　*8* 再對齊袋口10cm的記號線。

9 袋口摺一圈用珠針固定。　　*10* 沿著摺邊車縫一圈。　　*11* 袋子翻回正面，在車縫線往袋口2cm處畫記號線。

 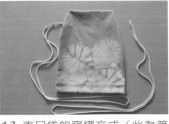 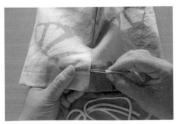

12 車縫記號線（完成穿繩子的洞）。　　*13* 束口袋的穿繩方式（此為第二回綁布的圖紋，底為黃色）。　　*14* 用穿繩工具夾住繩子穿洞。

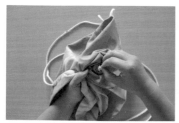

15 將兩邊繩頭穿入袋底的洞
裡。 *16* 翻回內裡車縫固定。 *17* 繩頭多加一道車縫會更加耐
用。

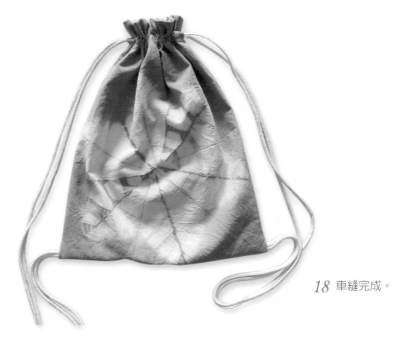

18 車縫完成。

私房
小祕技

1. 由於是單層束口袋，所以一定要將布邊拷克車縫，預防虛邊才耐用。

2. 染色過程使用不同媒染劑，可增加色彩的變化。

3. 加小蘇打的作用為分解樹脂及溶出色素。

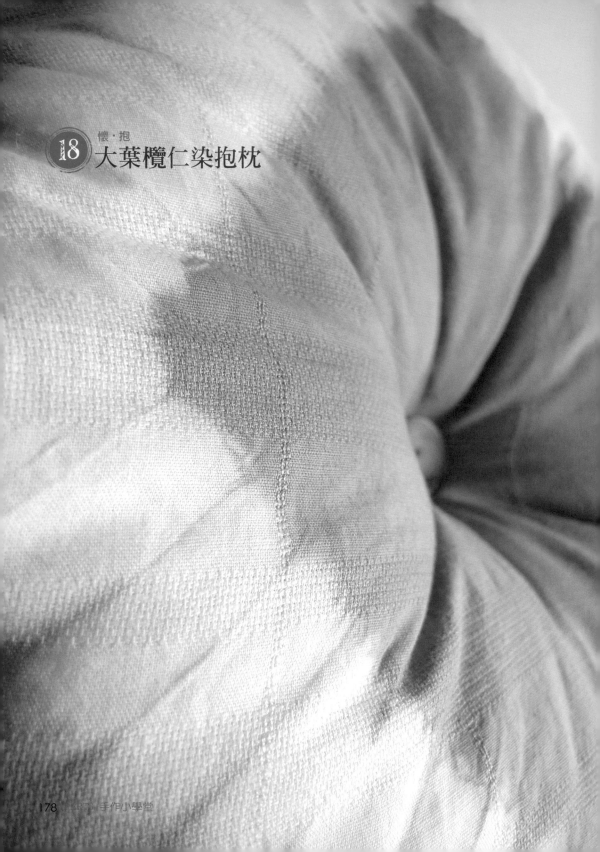

大葉欖仁

科名：使君子科 Combretaceae
屬名：欖仁屬
學名：*Terminalia catappa*
別名：枇杷樹、雨傘樹

大葉欖仁為落葉喬木，是行道樹中常見的落葉樹種，它的紅葉、新芽風姿綽約，樹幹根部的板根極具特色。果實呈扁圓形，兩面均具有龍骨狀突起，成熟時會由綠色轉為紅褐色，因樹形像撐開的大陽傘，所以又稱「雨傘樹」。

大葉欖仁在夏季開花結果，秋、冬季落葉前，其葉片會由綠轉變為紅色，接著整株葉片掉落，春季來臨時整株則萌發翠綠新芽，因此每年得把握葉子掉落的時節，盡可能撿拾並陰乾收藏，以供一整年染色使用。

在萃取大葉欖仁葉時，會煮出像酸梅湯的酸甜味，民間傳說落葉能治療肝病，但無醫學根據，所以可別輕易嘗試喔！染色時以鋁鹽媒染的顏色像極醃漬過的橄欖仁色，而以鐵鹽媒染則為灰黑色。

大葉欖仁的側枝水平伸展，樹冠如傘狀。

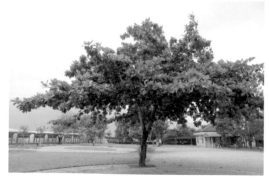

葉呈倒卵形，互生，但多叢生於小枝先端，春季新芽翠綠。

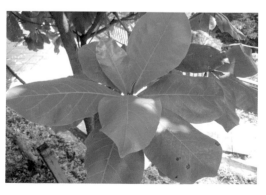

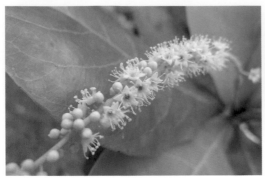

雌雄同株，花白色，呈穗狀花序排列。

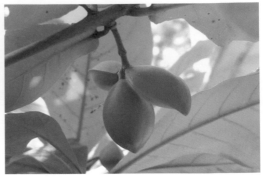

果實為核果，有 2 條縱向的稜或龍骨狀突起，初為綠色後轉為紅褐色。

秋、冬季落葉前，整株葉片會由綠轉為紅色，相當吸睛。

取材部位

○根　○莖幹　●葉　○花　○果實　○種子

葉片會在冬轉春季時全數掉落，此時為最佳的撿拾時機，初落的葉子還是生鮮的紅色，將其拾回陰乾作為乾材收藏備用。

若拾回的葉片沒有完全陰乾就收藏，則整批染材容易發霉，而無法用於染色。

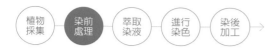

植物 → 染前 → 萃取 → 進行 → 染後
採集　處理　染液　染色　加工

材料：精練過的格紋棉布兩片（約 50cm×50cm，布重 66g）、水線、耐熱袋

工具：剪刀

1 秤布重。

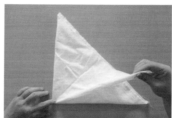

2 以三角形對折兩回。

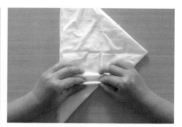

3 中心點朝右，以姆指及食指推布，中指做定寬的動作，推出等寬扇摺。

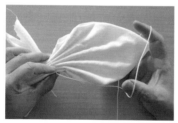

4 以水線固定褶子。

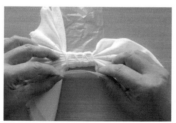

5 取耐熱袋裁出適度大小，包覆要留白的布。

6 再次用水線固定耐熱袋。

7 防染完成。

8 再取一片布，以四角形對折兩回。

9 同前一個綁紮法，用耐熱袋防染。

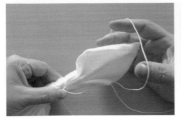

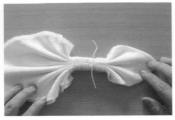

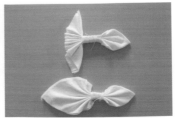

10 水線固定耐熱袋。

11 第二片防染完成。

12 兩片綁法相同，但圖案方位不同。

 植物採集 → 染前處理 → **萃取染液** → 進行染色 → 染後加工 →

材料：大葉欖仁葉乾材（染材比1：1）、水【分二回萃取，浴比約布重的40倍，實際用水量為66g×40＝2640g（約2640c.c.）＋蒸發量528c.c.＝3168c.c.】

工具：一般染色工具

1 加入所需總水量的一半。由於是乾材，所以建議先浸泡30分鐘，色素較易萃取。

2 接著煮至沸騰後轉中小火持溫20分鐘。過濾第一次染液。

3 加入第二次所需水量（總水量的一半），同第一次萃取方式。

4 過濾第二次染液；兩次染液混合後降溫至常溫。

5 留一小杯原液給複染時使用。

材料：精練過的格紋棉布兩片（66g）、明礬粉（媒染劑約布重的10%，66g×10%＝6.6g）、水、常溫的染液

工具：一般染色工具

1 將綁紮好的格紋棉布泡水打濕。

2 在媒染盆內倒入已溶解的媒染劑。

3 放入媒染盆內媒染2小時。

4 媒染後的布用清水漂洗過後壓乾準備染色。

5 將布放入染液中按摩5分鐘（此動作可讓布上色均勻）。

6 開火煮至沸騰後轉小火持溫20分鐘後熄火。

7 放涼降溫的等待時間依然要時常去攪動，上色才會均勻。

8 染好第一回的布用清水漂洗。

9 放入原媒染盆內後媒染20分鐘。

10 後媒染的布用清水再次漂洗
準備進行複染第二回。

11 在殘液中倒入預留的原液。

12 常溫時將布放入。

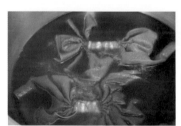

13 開火煮至沸騰後轉小火持溫
20 分鐘後熄火，降至常溫拿
布。

14 在水中輕輕漂洗，洗去未染
進纖維內的染料。

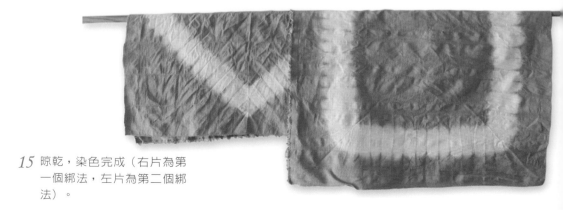

15 晾乾，染色完成（右片為第
一個綁法，左片為第二個綁
法）。

材料：已染色的格紋棉布兩片（50cm×50cm）、棉花

工具：染後加工工具

1 整燙染布。

2 以四角形對折兩次，取出記
號位置點。

3 用粉土筆畫出記號點。

4 畫出布邊縫份 1cm。

5 布的正面對正面，右片的布
邊角記號點對準左片的布邊
中心記號點。

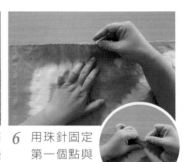

6 用珠針固定
第一個點與
第二個點。

7 從第一個珠針點起車縫，留
約 8cm～10cm 的返口不
車縫。

8 車縫到第二個珠針固定點時
停止，扎針、抬起壓布腳。

9 布邊中心點打牙剪（離針約
0.2cm；布邊角不用打牙
剪），打牙剪布才轉的過。

10 將第一個珠針點的珠針移到
第三個珠針點，繼續車縫至
第三個珠針點停止。

11 第三個珠針點需打牙剪的布
會是在下方的那一片布，以
此方式車縫回到起點。

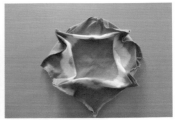

12 車縫完末翻面的樣子。

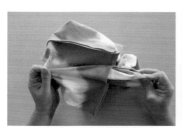

13 從預留的返口翻回正面。

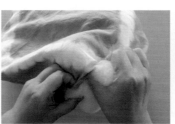

14 塞入棉花（塞棉花時，需先
將棉花全部拉鬆，不可有結
團的）。

15 返口以藏針縫收口（記得用
同色線）。

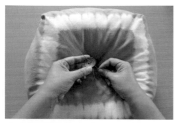

16 正反面的中心點對縫兩顆大
木釦。

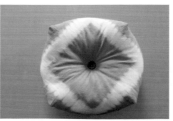

17 綁第一片布的樣子。

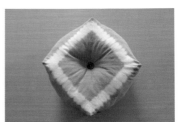

18 綁第二片布的樣子。

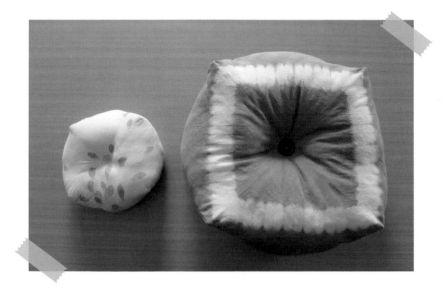

只要是正方形的兩片布都
可以車縫成這個形狀，車縫
完後可以是針插、午安枕、
坐墊等。

19 層·層·相·思
相思樹皮染手提袋

相思樹

科名：豆科 Fabaceae
屬名：相思樹屬
學名：*Acacia confusa*
別名：相思仔、洋桂花

相思樹為常綠喬木，主幹粗壯，根系發達，又耐風抗旱，能適應貧瘠土地，是綠化荒山，保護水土的優良樹種。一般我們所看到的鐮刀狀綠葉其實是假葉，真正的羽葉只有在種子剛發芽時才看得到。

質地堅硬的相思樹因生長速度快、耐火燒，成為製作木炭的最佳取材。除此之外，由於其根系可與根瘤菌共生固氮，因而成為水土保持的造林樹種。

相思樹整株均可染色，但其生鮮假葉及樹皮染出的色系完全不同，假葉以鋁鹽媒染為黃或土黃色，而樹皮以鋁鹽媒染則為紅褐色。相思樹皮亦可乾燥使用，樹皮越厚其色素越濃郁，以銅鹽媒染為紅豆沙色。

相思樹其堅硬的材質是良好的薪炭樹種。

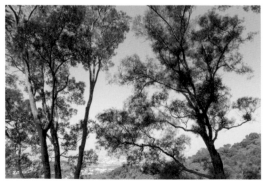

樹皮灰白色，有縱向細縫裂，皮孔不明顯。

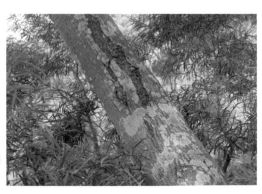

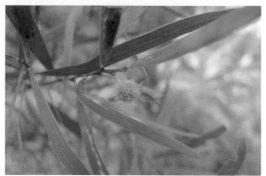

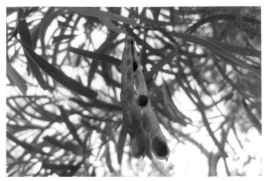

花期春季，花呈金黃色，生長於葉腋。

莢果長橢圓扁形，成熟時呈黑褐色，內藏有種子。

○根　●莖幹　○葉　○花　○果實　○種子

在山區爬山時，經常可見被鋸斷的相思樹幹，這時可趁樹皮尚未乾燥，便於剝取時將其剝下，樹皮越厚的染色效果越好。

取回的樹皮先進行細碎動作，可直接染色，未用完的染材則陰乾，當乾材收藏備用。

○根　○莖幹　●葉　○花　○果實　○種子

相思假葉以生鮮染色為優，在開花前染色，可染得像相思樹花色的黃，而其他季節染相思假葉則會染得帶濁味的土黃色。

材料：精練過的手提袋一個（86g）、4 股 SP 白線

工具：粉土筆、剪刀、手縫針

1 手提袋秤重（86g）。

2 將精練過的手提袋平鋪桌面。

3 畫出漸層分隔線。

4 分隔線縫上 SP 白線（兩層一同縫）。

5 頭尾都要打結，預防染色過程中線脫落。

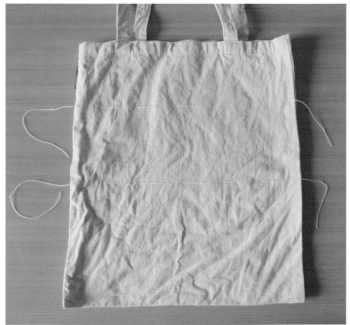

6 縫完記號線的手提袋待染。

材料：相思樹皮乾材（染材比 1：1）、水【浴比約布重的 40 倍，實際用水量為 127g（手提袋布重 86g+ 餐墊布重 41g＝127g）×40＝5080g（約 5080c.c.）＋蒸發量 1016c.c.＝6096c.c.】

工具：一般染色工具

1　加入所需總水量的一半。由於是乾材，所以建議先浸泡 30 分鐘，色素較易萃取。

2　沸騰後轉中小火持溫 20 分鐘。

3　過濾第一次染液。

4　加入第二次所需水量（總水量的一半），同第一次萃取方式。

5　過濾第二次染液；兩次染液混合後降溫至常溫。

6　留原液給複染時使用。

材料：精練過的手提袋（86g）、醋酸銅【媒染劑約布重的 3%，57g（袋身的 2/3）×3%＝1.71g】、醋酸鐵【媒染劑約布重的 3%，43g（袋身的一半）×3%＝1.29g】、水、常溫的染液【浴比約布重的 40 倍，86g×40＝3440g（3440 c.c.）】

工具：一般染色工具

1 將做好記號線的手提袋泡水打濕。

2 將布直接放入染液中按摩 5 分鐘（無媒染）。

3 開火煮至沸騰後轉小火持溫 20 分鐘後熄火。

4 放涼降溫的等待時間依然要時常去攪動，上色才會均勻。

5 清水漂洗多餘的染料。

6 取一盆清水，倒入已溶解的醋酸銅（媒染劑）。

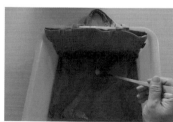

7 放入醋酸銅的媒染盆內，後媒染 20 分鐘（只浸泡到袋口下的第一條記號線）。

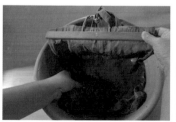

8 後媒染完的布用清水漂洗後，準備進行複染。

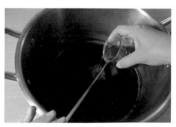

9 在殘液中倒入預留的原液。

10 再次開火煮至沸騰後轉小火持溫 20 分鐘後熄火（染液只浸到袋口下的第一條記號線）。

11 放涼降溫後即可拿布。

12 清水漂洗多餘的染料。

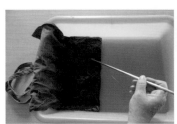

13 放入醋酸鐵的媒染盆內，後媒染 20 分鐘（只浸泡到袋口下的第二條記號線）。

14 後媒染完的布用清水再次漂洗後，準備進行複染。

15 於殘液中再次倒入預留的原液。

 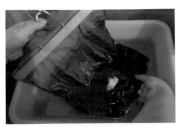

16 開火煮至沸騰後轉小火持溫 20 分鐘後熄火（染液只浸到袋口下的第二條記號線）。

17 放涼降溫後即可拿布。

18 在水中輕輕漂洗，洗去未染進纖維內的染料（漂洗過程中要換乾淨的水）。

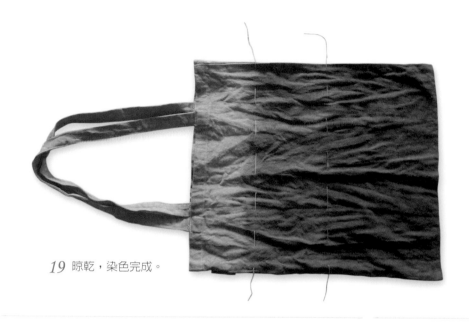

19 晾乾,染色完成。

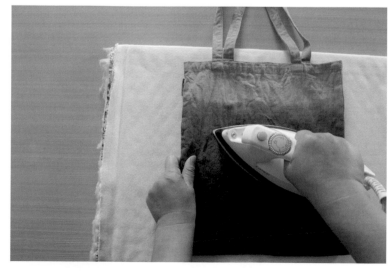

拆掉記號線,將手
提袋整燙平整即完
成。

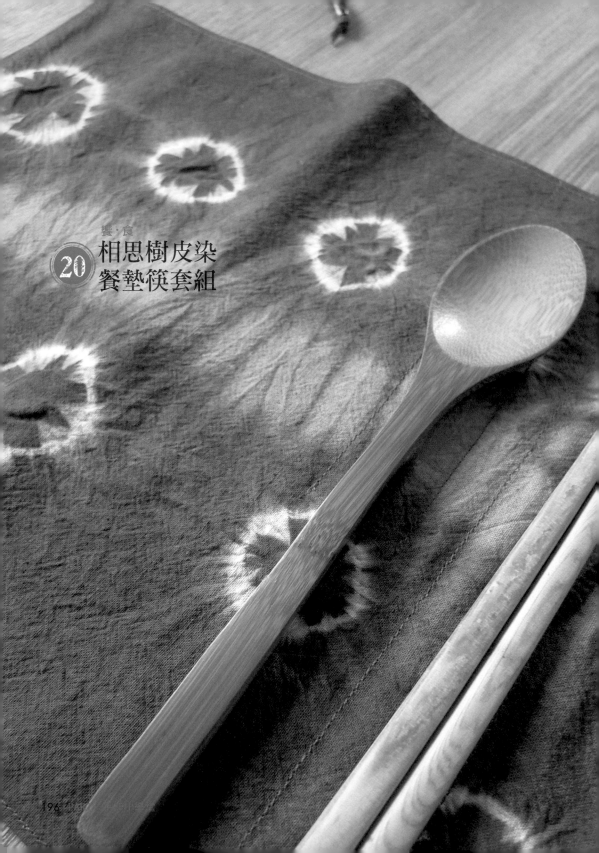

饗·食
20 相思樹皮染
餐墊筷套組

材料：精練過的中厚棉布（約 30cm×35cm×2 片，約 41g）、水線

工具：清洗乾淨的小石頭、剪刀

1 餐墊布秤重（41g）。

2 取小石頭放在布上。

3 用布包覆小石頭。

4 布繃緊石頭，用水線做雙套結。

5 雙套結拉緊後即可斷線。

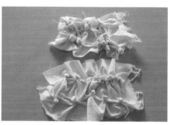

6 兩片布都綁上小石頭。

染液萃取（同手提袋的萃取步驟）。

材料：綁紮好的棉布（41g）、明礬粉（媒染劑約布重的 10%，41g×10%＝4.1g）、醋酸鐵（媒染劑約布重的 3%，41g×3%＝1.23g）、水、常溫的染液【浴比約布重的 40 倍，41g×40＝1640g（1640 c.c.）】

工具：一般染色工具、隔熱袋

1 將綁紮好的棉布泡水打濕。

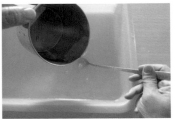

2 在媒染盆內倒入溶解後的媒染劑。

3 放入媒染盆內，媒染 2 小時。

4 媒染後的布用清水漂洗過後壓乾準備染色。

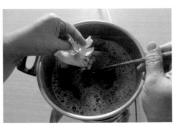

5 將布放入染液中按摩 5 分鐘（此動作可讓布上色均勻）。

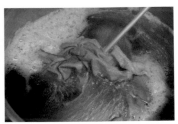

6 開火煮至沸騰後轉小火持溫 20 分鐘後熄火。

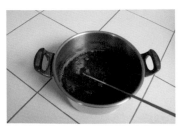

7 放涼降溫的等待時間依然要時常去攪動，上色才會均勻。

8 清水漂洗多餘的染料。

9 第一片布捉出要防染的位置。

10 套上塑膠袋。

11 用水線綁緊，預防染液侵入。

12 防染綁布完成。

 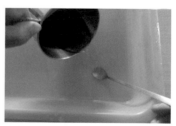

13 第二片布捉出要變化圖紋的位置。

14 用水線纏繞。

15 另取一盆清水，倒入已溶解的醋酸鐵（媒染劑）。

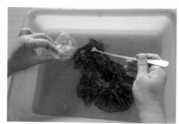 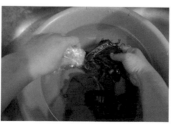

16 放入媒染盆內，後媒染 20 分鐘。

17 後媒染完的布用清水再次漂洗，準備進行複染第二回。

18 在殘液中倒入預留的原液。

19 常溫時將布放入。

20 再次開火煮至沸騰後轉小
火，持溫 20 分鐘後熄火。

21 放涼降溫後即可拿布。

22 未拆的布先漂洗後再拆（預
防污染淺色部位）。

23 小心拆布。

24 拆完的布在水中輕輕漂洗，
洗去未染進纖維內的染料
（漂洗過程中要換乾淨的
水）。

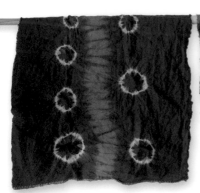

25 晾乾，染色完成。

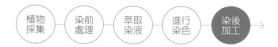

材料：染色棉布、筷子、湯匙、40cm 的皮線、珠子

工具：染後加工工具

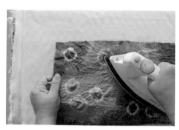

1 整燙染布。

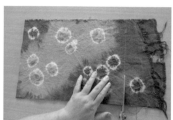

2 裁布（27cm×35cm，2 片，含縫份）。

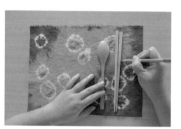

3 擺上筷子及湯匙，畫出記號 點。

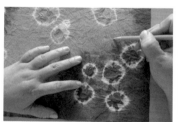

4 再畫出開洞的大小。

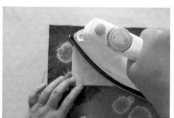

5 在需開洞的背布燙上薄布 襯。

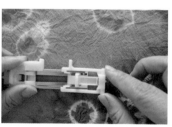

6 開釦眼壓布腳拉出所需的寬 度。

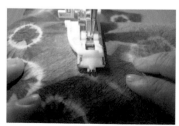

7 機縫開釦眼。

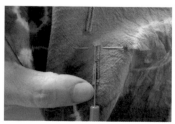

8 用拆線器切開釦眼洞（珠針 預防切過頭）。

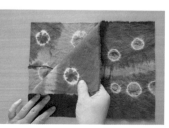

9 兩片布正對正。

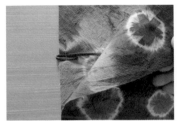

10 夾入皮線。

11 留一個返口不車縫，其餘四周都車縫壓腳寬。

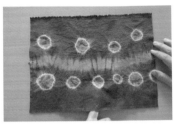

12 準備從返口翻回正面。

13 食指伸到角的位置（先處理四個角的布）。

14 將布邊往車縫線內摺，大姆指壓住內摺的布邊。

15 往內壓（四個角都用相同的處理方式）。

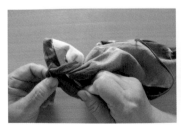

16 從返口翻回正面。

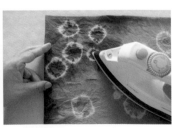

17 整燙。

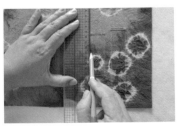

18 釦眼洞旁畫車縫線。

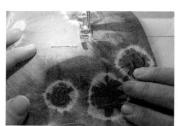

19 車縫。

20 將布的四周都壓線。

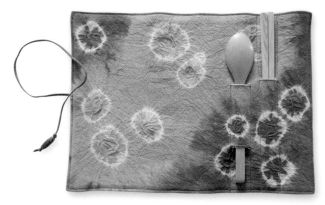

21 餐墊筷匙套完成。

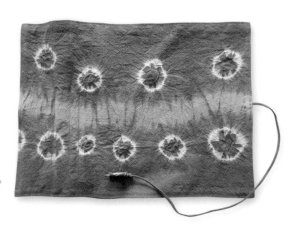

22 餐墊筷匙套的背面。

21 相思樹葉染書衣

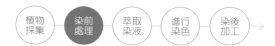
材料：精練過的中厚棉布一片（約 30cm×70cm，布重 47g）、4 股
SP 白線

工具：竹筷、小刀、剪刀

1 被染物秤重（47g）。

2 將精練過的棉布平鋪在桌
上。

3 布對折。

4 畫出書的高及寬（寬要 2 倍，
含反摺用布）。

5 用小刀將竹筷一頭削尖，尖
頭處要有點鈍，否則容易將
布刺破。

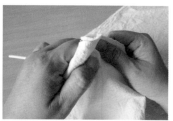

6 在記號點位置用竹筷將布的
背面頂起。

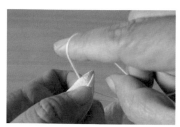

7 做雙套結。

8 抽出竹筷。

9 拉緊雙套結。

10 第二個圓從第一個圓的右邊開始綁，第三個圓在第二個圓的左下角，以此類推。

11 每完成一排就將線拉回右上角的第一個位置。

12 起點都是由右方開始，一路往左斜下方綑綁。

材料：相思葉生材（染材比 1：4）、水【萃取一回，浴比約布重的 40 倍，實際用水量為 47g×40=1880g（約 1880c.c.）+ 蒸發量 376c.c.=2256c.c.】

工具：一般染色工具

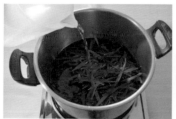

1 加入所需總水量。

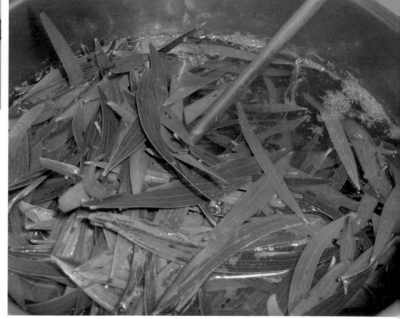

2 開火煮至沸騰後轉中小火持溫 40 分鐘。

3 過濾染液。

4 將染液放涼降溫。

5 留一小杯原液給複染時使用。

材料：綁紮好的棉布（47g）、明礬粉（媒染劑約布重的10%，47g×10%＝4.7g）、水、
常溫的染液

工具：一般染色工具

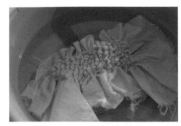

1 將綁紮好的棉布泡水打濕。

2 在媒染盆內倒入已溶解的媒
染劑。

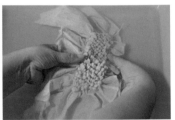

3 放入明礬媒染盆內，媒染2
小時。

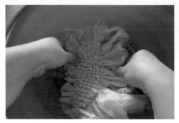

4 媒染後的布用清水漂洗過後
壓乾準備染色。

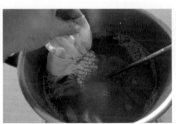

5 將布放入染液中按摩5分鐘
（此動作可讓布上色均勻）。

6 開火煮至沸騰後轉小火持溫
20分鐘後熄火。

7 放涼降溫的等待時間依然要
時常去攪動，上色才會均勻。

8 清水漂洗多餘的染料。

9 放入媒染盆內，後媒染20
分鐘。

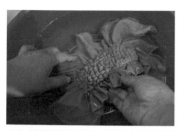

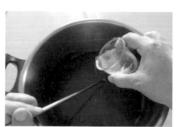

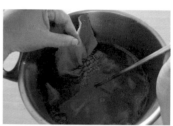

10 後媒染完的布用清水再漂洗後，準備進行複染第二回。

11 在殘液中倒入預留的原液。

12 常溫時將布放入，同第一次染色方式。

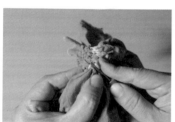

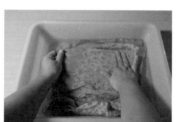

13 漂洗後拆布。

14 拆完的布在水中輕輕漂洗，洗去未染進纖維內的染料（漂洗過程中要換乾淨的水）。

15 晾乾，染色完成。

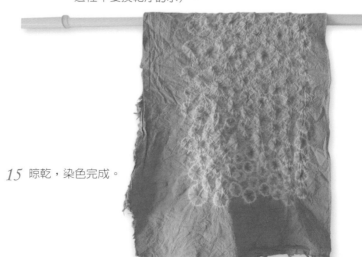

材料：書、手提棉帶一條、厚布襯、棉麻布

工具：染後加工工具

1 整燙染布。

2 量出書的高度及寬度（表布：高度上下各加 1cm 縫份，寬度則左右各加封面的寬）。

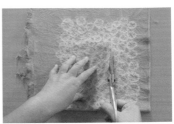

3 裁布。

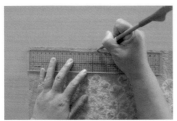

4 表布畫出書皮總寬度的記號點，左右多的布為反摺用布。

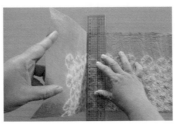

5 尺放在書皮總寬的位置，將布往中心方向摺。

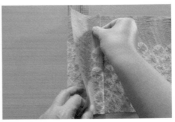

6 再對折一半。

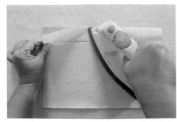

7 棉麻布燙上厚布襯，作為裡布用（裡布：高度加 2cm 縫份，寬度為書皮總寬不加縫份）。

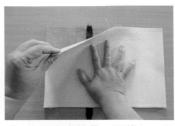

8 先固定書籤帶，再將布正對正放置。

9 用珠針固定住布。

10 車縫上下兩條線（前後記得回針）。

11 車縫完上下兩條線的樣子。

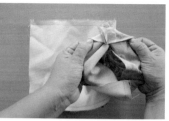

12 從未車縫邊將布翻回正面。

13 再次整燙。

14 將右邊的反摺布翻到內面去。

15 右邊為翻面後的樣子（將左邊像右邊一樣翻面）。

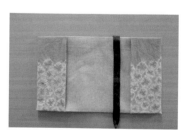

16 書衣的內面。

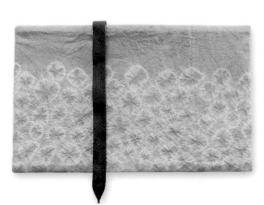

17 書衣的封面。

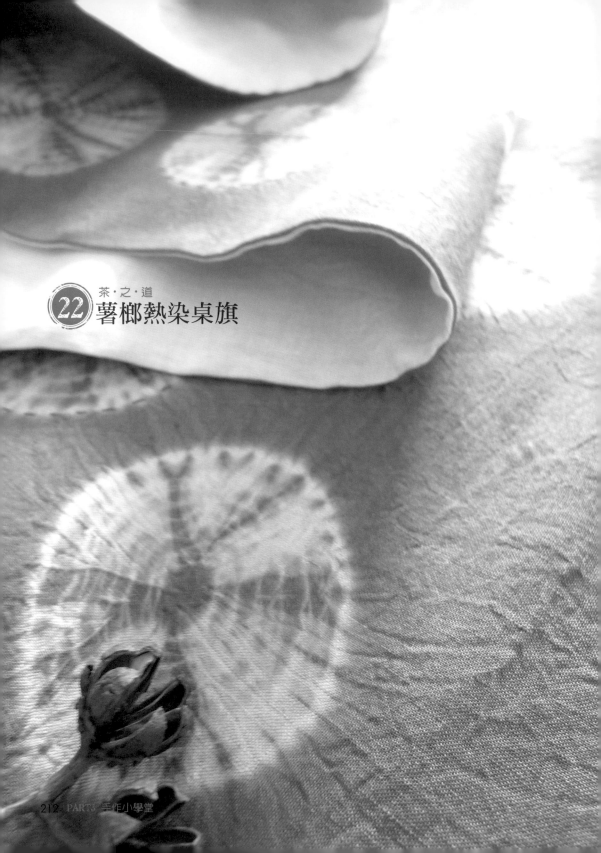

茶·之·道
22 薯榔熱染桌旗

薯榔

植物
採集　染前
處理　萃取
染液　進行
染色　染後
加工 →

科名：薯蕷科 Dioscoreaceae
屬名：薯蕷屬
學名：*Dioscorea matsudai*
別名：薯崀、藷榔、儲糧

　　薯榔的莖稈帶刺，常攀附在喬木或灌木叢中，在野外得先認得其莖葉，才找尋得到藏在地下的薯榔塊根，但找到的薯榔塊根不表示就能挖採喔！得先在塊根上挖一個小洞，確認肉質是否為紅棕色或紫紅色，若為淡黃色或淺橘色則表示尚未成熟，請再埋回土裡吧！

　　薯榔富含單寧酸及膠質，為少數可用於冷染或熱染的染材，染色之後具有加強纖維韌性的功能。早期漁民會以冷染方式來染魚網、網繩，以預防海水腐蝕纖維；而原住民則利用它來染苧麻紗線用以編織網袋；著名的傳統織品「香雲紗」也是採用薯榔的發酵液來染色，單面施以鐵媒染而成。

　　若有未使用的薯榔塊根，可以將它埋在土裡保持濕度，薯榔塊根會繼續長大；或是將其切片陰乾收藏，唯獨要注意防範昆蟲啃食乾燥的薯榔片。

薯榔為多年生宿根性藤本植物。

革質的葉片互生或對生，長橢圓形至長披針形。

莖稈呈圓柱形，長有堅硬的棘刺，常攀附在喬木或灌木叢中。

挖採薯榔塊根時，先確認肉質是
否為棕紅色或紫紅色，色素飽和。

塊根肉質肥大，長橢圓形
或不規則長形，多鬚根且
常有疣狀突起。

取材部位

●塊根　○莖幹　○葉　○花　○果實　○種子

薯榔塊根可供冷染及熱染，冷染時其膠質會包覆
纖維，使其耐用度佳；而熱染時，在不同金屬鹽
媒染下，會染出不一樣的顏色，但因加熱萃取染
液，所以膠質不如冷染時多。

材料：精練過的竹炭麻（118g）、4 股 SP 白線

工具：針、圓形容器、粉土筆、剪刀

1 竹炭麻秤重。

2 拿隨手可得的杯子或碗，放在布上畫圓。

3 在畫出的線上做平針縫（因為縫完後要作根捲絞，所以線要穿長一點）。

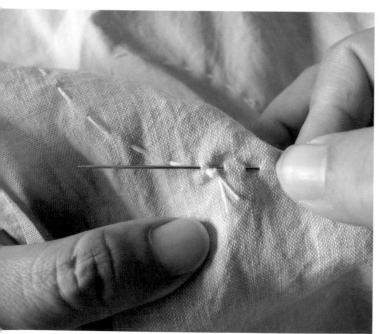

4 結尾時，針在結的旁邊出針但不打結。

5 從針尾剪線。

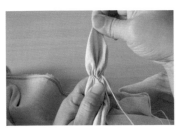

6 將線抽緊，褶子拉順。

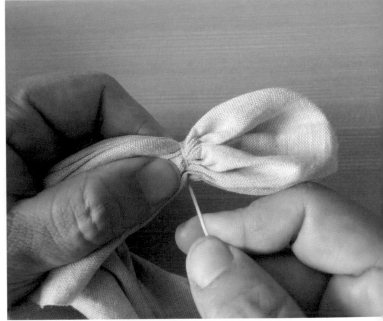

7 線先在縫線處繞一圈後作根捲絞。

8 往中心點纏繞，再往線頭方
向回繞。

9 結尾打上雙套結。

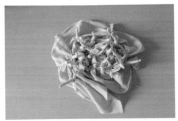

10 縫紮綁完成。

植物採集 → 染前處理 → **萃取染液** → 進行染色 → 染後加工 →

材料：薯榔（染材比 1：2）、水【分三回萃取，浴比約布重的 40 倍，實際用水量為 152g（桌旗布 118g+ 杯墊布 34g）×40 ＝ 6080g（約 6080c.c.）＋ 蒸發量 1216c.c. ＝ 7296c.c.】

工具：一般染色工具

1 　將生鮮的薯榔從土裡挖出。

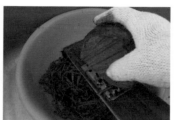

2 　用刷子將薯榔外皮的土清洗乾淨後，將薯榔刨絲。

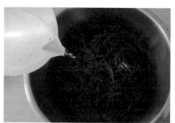

3 　加入所需總水量的 1 / 3。

4 　開火煮至沸騰後，轉中小火持溫 20 分鐘。

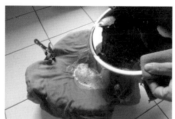

5 　過濾第一次染液。

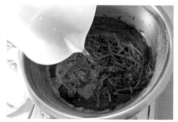

6 　加入第二次所需水量（總水量的 1 / 3），開火煮至沸騰後，轉中小火持溫 20 分鐘。

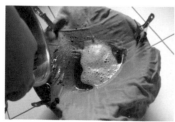

7 　過濾第二次染液（再煮第三次，總水量的 1 / 3）。

8 　三次染液混合後降溫至常溫。

9 　留兩小杯原液給複染（竹炭麻及中厚棉布）時使用。

材料：縫紮好的竹炭麻（118g）、醋酸銅（媒染劑約布重的 5%，118g×5%＝5.9g）、水、常溫的染液【浴比約布重的 40 倍，118g×40＝4720g（4720 c.c.）】

工具：一般染色工具

1 將縫紮好的竹炭麻布泡水打濕。

2 放入媒染盆內媒染 2 小時。

3 媒染後的布用清水漂洗過後壓乾準備染色。

4 將布放入染液中按摩 5 分鐘（此動作可讓布上色均勻）。

5 開火煮至沸騰後，轉小火持溫 20 分鐘後熄火。

6 放涼降溫的等待時間依然要時常去攪動，上色才會均勻。

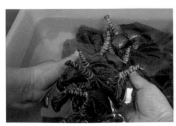

7 清水漂洗掉多餘的染液。

8 放入原媒染盆內後媒染 20 分鐘。

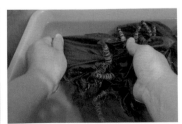

9 後媒染的布用清水再次漂洗，準備進行複染第二回。

10 在殘液中倒入預留的原液。

11 常溫時將布放入，開火煮至沸騰後，轉小火持溫 20 分鐘後熄火。

12 放涼降溫的等待時間依然要時常去攪動，上色才會均勻。

13 在水中輕輕漂洗，洗去未染進纖維內的染料。

14 拆布後再繼續漂洗乾淨。

15 晾乾，染色完成。

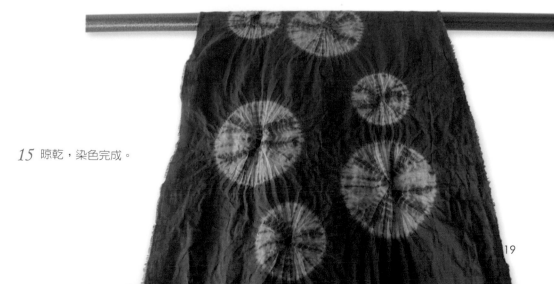

材料：染色的竹炭麻及未染色的竹炭麻（後背布）、厚布襯、同色系手縫線

工具：染後加工工具

1 整燙染布。

2 將厚襯貼在布的背面。

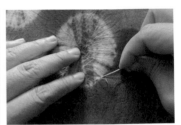

3 選擇幾個大小不一的圓，在其外圍做裝飾線平針縫。

4 將兩個對角布對稱大小裁剪掉。

5 取另一片同樣大小的後背布，正面對正面用珠針固定。

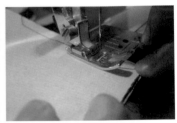

6 車縫外圍一圈（記得留返口）。

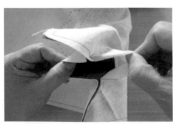

7 從袋口處準備將布翻回正面。

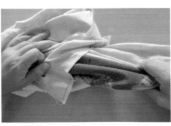

8 將正面拉出。

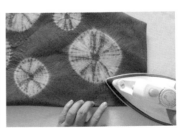

9 用熨斗再行整燙一次。

10 返口做藏針縫。

11 背布離布緣０.５cm處做星止縫。

12 針距約０.７cm。

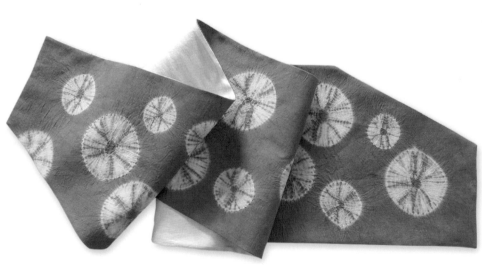

13 桌旗加工完成。

私房
小祕技

1. 在圖紋處做手縫加工，可以增加作品的立體感。

2. 背緣做星止縫可以防止作品變形。

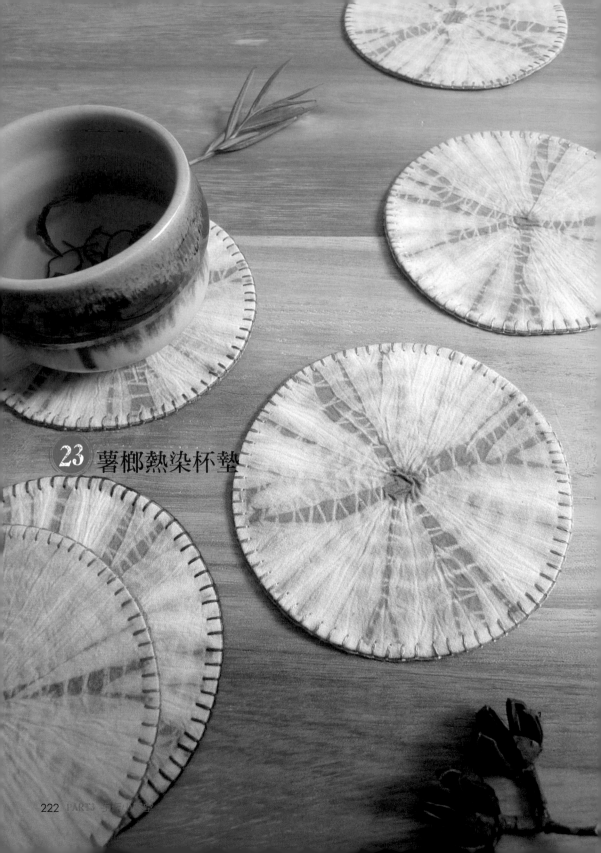

23 薯榔熱染杯墊

材料：精練過的中厚棉胚布（約60cm×50cm，布重34g）、4股SP白線

工具：染後加工工具

1 中厚棉胚布秤重。

2 拿吃飯用的碗，放在布上畫圓。

3 在畫出的線上做平針縫（因為縫完後要作根捲絞，所以線要穿長一點）。

4 結尾時，針在結的旁邊出針但不打結。

5 從針尾剪線。

6 將線抽緊，在縫線處先繞一圈。

7 一邊繞線一邊將褶子拉順。

8 到中心點後，再往線頭方向回繞。

9 結尾打上雙套結。

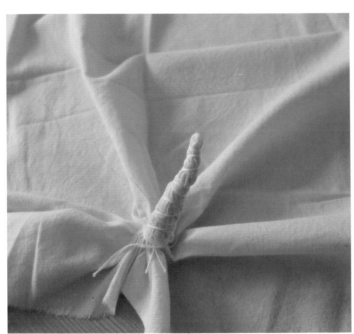

10 單個圖形完成。

11 布的大小可做出六個杯墊的
正反面。

植物
採集　染前
處理　萃取
染液　進行
染色　染後
加工　→

染液萃取（同桌旗的萃取方式）。

材料：縫紮好的中厚棉胚布（34g）、醋酸鐵（媒染劑約布重的 3%，34g×3%＝1.02g）、水、常溫的染液【浴比約布重的 40 倍，34g×40＝1360g（1360 c.c.）】

工具：一般染色工具

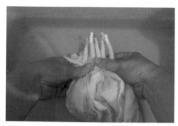

1 將縫紮好的棉布泡水打濕。

2 放入媒染盆內媒染 2 小時。

3 媒染後的布用清水漂洗過後壓乾準備染色。

4 將布放入染液中按摩 5 分鐘（此動作可讓布上色均勻）。

5 開火煮至沸騰後，轉小火持溫 20 分鐘後熄火。

6 放涼降溫的等待時間依然要時常去攪動，上色才會均勻。

7 在清水中漂洗多餘的染液。

8 放入原媒染盆內後媒染 20 分鐘。

9 後媒染的布用清水漂洗後準備進行複染第二回。

10 在殘液中倒入預留的原液。

11 常溫時將布放入，開火煮至沸騰後，轉小火持溫 20 分鐘後熄火。

12 降溫後取布在水中輕輕漂洗，洗去未染進纖維內的染料。

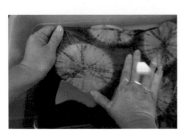

13 拆布後再次漂洗。

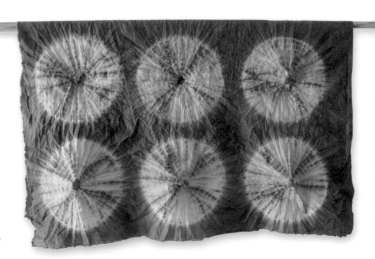

14 晾乾，染色完成。

材料：染色的中厚棉胚布、厚布襯、繡線

工具：染後加工工具

1　整燙染布。

2　在厚布襯上畫出同縫紮圓大小的圓，並剪下。

3　將剪下的厚布襯熨燙在縫紮圓的背面。

4　用大理石將布襯壓緊及降溫。

5　畫出返口不車縫。

6　沿著布襯邊緣車縫一圈。

7　約留0.3cm的縫份剪下。

8　從返口將布翻回正面。

9　布翻回正面後，將返口的縫份布收圓。

10 用熨斗再行整燙一次。

11 取 3 股繡線做布邊縫；從背面入針。

12 出一些力將線頭拉藏入布內。

13 從正面做布邊縫。

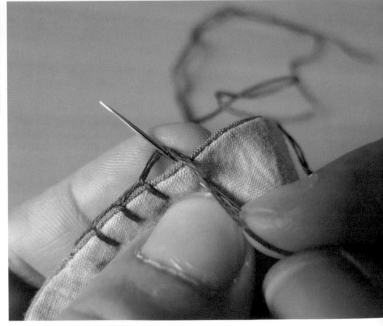

14 入針後將線繞過針，手指壓住針及線做抽針動作。

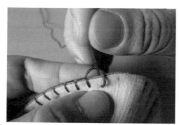

15 線抽平整就好，不要拉到布縐起。

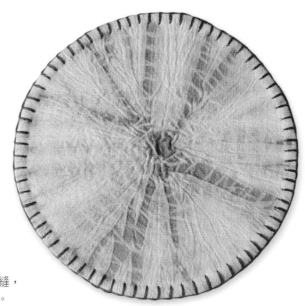

16 完成布邊縫，
　　杯墊完成。

私房小祕技

1. 厚布襯不留縫份，可以讓作品的布邊不那麼厚。

2. 因為布緣要做布邊縫，所以返口處可以不用收縫口，減少一道手縫工序。

3. 同一個布紋及顏色，只要配上不同顏色的繡線，就會呈現多變的感覺。

24 薯榔冷染桌巾

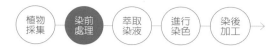
材料：精練好的棉麻布、水線

工具：噴霧器、剪刀

1　用噴霧器先將布噴濕，較好捉布。

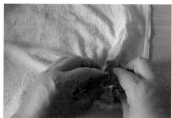

2　雙手手指在布上將布捉出細褶。

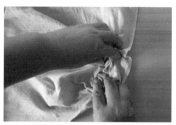

3　一隻手固定全部的褶子，另一隻手再去捉布。

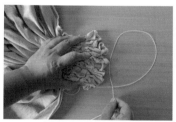

4　大約捉一個手掌寬的布就先行固定。

5　用雙套結先將布束緊。

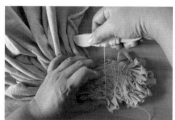

6　線繞布的上方時，用大姆指壓線，預防綁緊的線鬆掉。

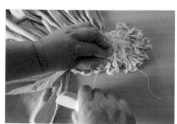

7　線繞布的下方時，捉布的手將布壓平，捉線的手再出力拉緊。

8　捉新的褶子時，一隻手的手刀處壓布，一隻手捉細褶。

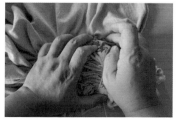

9　壓布的手其手指也能幫忙捉布。

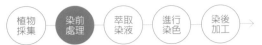

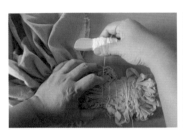

10 每捉完一個手掌寬的布就用 *11* 全部的布捉完綁好後，線再 *12* 頭尾打結即可。
線繞緊。 往線頭方向纏繞。

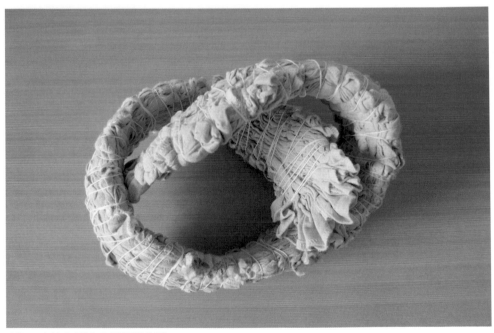

13 一大片布綁完會呈現長條狀。

材料：精練好的棉麻布（571g）、薯榔（染材比 1：2）、水（可蓋過布即可）

工具：一般染色工具

1　被染物秤重。

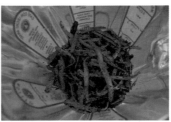

2　在果汁機內放入刨絲的生鮮薯榔。

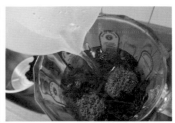

3　加水。

4　打成泥狀。

5　取過濾布倒入染液。

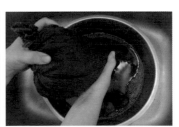

6　將所需的薯榔全打成泥狀後，擠壓出薯榔染液。

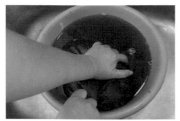

7　壓完汁的薯榔渣，還可用清水洗出一些染液備用。

材料：綁紮好的棉麻布、生鮮薯榔染液、水

工具：水盆、滴水網、剪刀

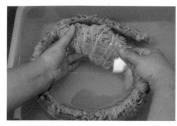

1 將綁紮好的棉麻布泡水打濕。

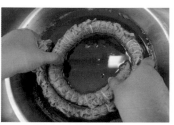

2 把壓乾水分的布放入染液中。

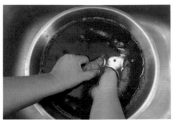

3 雙手按摩布，重複做壓放的動作，以讓布加速吸入染液。按摩完後浸泡一小時。

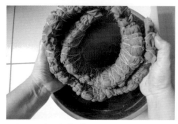

4 一小時後將布取出，壓去多餘染液。

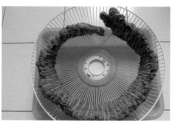

5 將布放在滴水網上氧化，時間長短不一定（約半乾就可再次染色）。

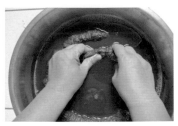

6 將半乾的布放回染液內，再按摩加速染液的吸收（繼續浸泡一小時）。

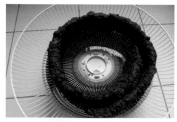

7 幾次重複上色後，顏色會越來越深沉。

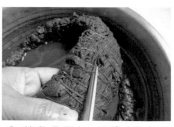

8 染色過程中，可將幾段線剪斷。

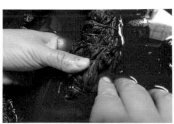

9 再次染色時，可撥開斷線處的褶子讓其吸色，重複幾回染色、氧化過程，達到自己想要的顏色深度即可停止。

10 染布乾燥後，將布全部拆開來漂洗。

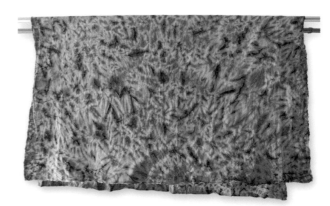

11 晾乾，完成。

植物採集 ▸ 染前處理 ▸ 萃取染液 ▸ 進行染色 ▸ **染後加工** →

材料：染色的棉麻布

工具：染後加工工具

染後的布邊容易形成波浪狀。

1 整燙染布。

2 用蒸氣熨斗在布邊上方平壓不要推。

3 趁還有熱度時，用大理石的光滑面平壓降溫，大理石壓過後，纖維就會平整了。

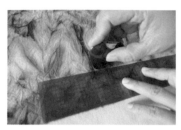

4 在四個邊畫上 5cm 的記號線。

5 畫好線後，四個邊都會有一個交叉點。

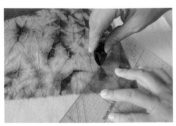

6 在交叉點上畫出一條 45° 斜線。

7 斜線下再畫出 1cm 的縫份，從縫份處剪下。

8 四個邊都要將角剪掉。

9 將布邊對齊 5cm 的記號線對折，整燙固定。

10 四個邊都要摺起整燙固定。

11 將摺邊翻開，角的正面對正面對折，從交叉點處往下車縫。

12 車縫到布邊對折點回針。

1. 染色過程中，布會帶出一些染液，造成染液的浴比越來越少，此時就可加入薯榔渣洗出來的染液。

2. 波浪狀的布邊一定要用蒸氣壓熨，以讓纖維彈性回縮，否則車縫好的作品會變形。

3. 邊機縫車縫的漂亮，那麼桌巾的正反面都能使用。

13 將布邊再摺起。

14 左手指放到交叉點內，右手指將交叉點的縫份摺成一個等腰三角形。

15 左手另一指壓住縫份。

16 將角翻回正面。

17 再次整燙。

18 縫份全部都收在布內了。

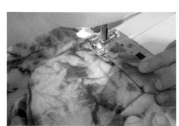

19 沿著摺邊車縫一圈（落針處要很靠近布邊）。

20 完成車縫。

21 桌巾完成。

國家圖書館出版品預行編目 (CIP) 資料

玩色彩！我的草木染生活手作 ／ 張學敏著 -- 初
版 . -- 台中市：晨星，2016.02
　面；　公分 . -- （自然生活家；22）
ISBN 978-986-443-087-1(平裝)

1. 染色技術 2. 手工藝 3. 染料作物

966.6　　　　　　　　　　　104025033

自然生活家 O22

玩色彩！我的草木染生活手作

作者	張學敏
主編	徐惠雅
執行主編	許裕苗
版面設計	許裕偉
攝影	陳岱鈴
材料提供	布梭染織工作坊 mindy-vegetabledyes.weebly.com

創辦人	陳銘民
發行所	晨星出版有限公司
	407 台中市西屯區工業 30 路 1 號 1 樓
	TEL：04-23595820　FAX：04-23550581
	行政院新聞局局版台業字第 2500 號
法律顧問	陳思成律師
初版	西元 2016 年 02 月 23 日
	西元 2022 年 05 月 06 日（三刷）

讀者服務專線	TEL：02-23672044 / 04-23595819#212
	FAX：02-23635741 / 04-23595493
	E-mail：service@morningstar.com.tw
網路書店	http：// www.morningstar.com.tw
郵政劃撥	15060393（知己圖書股份有限公司）
印刷	上好印刷股份有限公司

定價 450 元
ISBN 978-986-443-087-1

Published by Morning Star Publishing Inc.
Printed in Taiwan